名 家

课徒稿

临 本

贺天健

山水树石画谱

贺天健 ◎ 绘

邱陶峰 ◎ 编

上海人民美术出版社

图书在版编目（CIP）数据

贺天健山水树石画谱／贺天健绘；邱陶峰编. —上海：上海人民美术出版社，2018.5
ISBN 978-7-5586-0818-6

Ⅰ.①贺…　Ⅱ.①贺…　②邱…　Ⅲ.①山水画－国画技法
Ⅳ.①J212.26

中国版本图书馆CIP数据核字（2018）第077402号

名家课徒稿临本

贺天健山水树石画谱

绘　　　者　贺天健

编　　　者　邱陶峰

主　　　编　邱孟瑜

策　　　划　潘志明　沈丹青

责任编辑　沈丹青

技术编辑　史　湧

出版发行　上海人民美術出版社

社　　　址　上海长乐路672弄33号

印　　　刷　上海印刷（集团）有限公司

开　　　本　889×1194 1/12

印　　　张　6.34

版　　　次　2018年7月第1版

印　　　次　2018年7月第1次

印　　　数　0001-3300

书　　　号　ISBN 978-7-5586-0818-6

定　　　价　52.00元

目 录

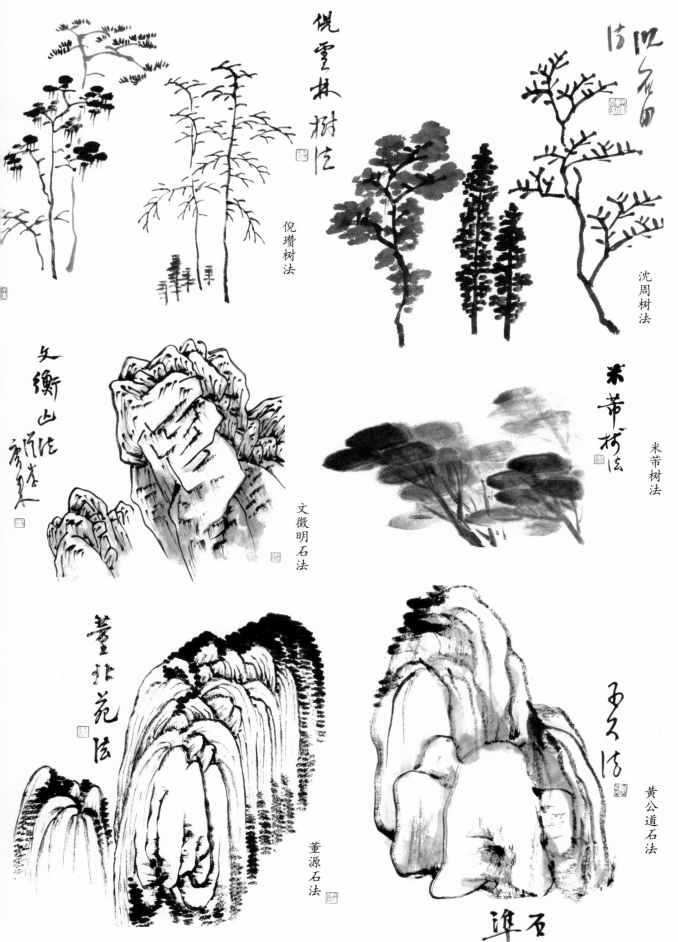

倪云林 树法

倪瓒树法

沈周树法

文衡山法

文徵明石法

米芾树法

董北苑法

董源石法

黄公道石法

淮石

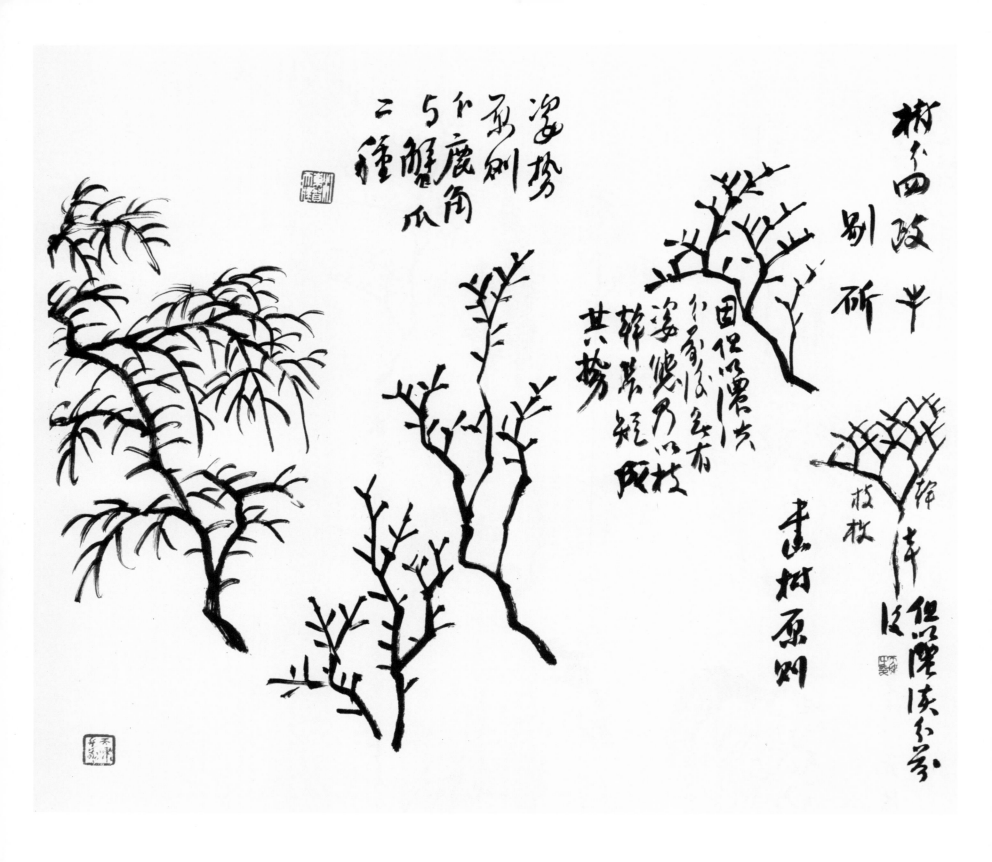

一、树法

姿势原则：分鹿角与蟹爪两种。**画树原则**：树分四歧，以斫笔（短小而急促的用笔）浓淡分界后各有姿态，乃以枝干长短成其势。

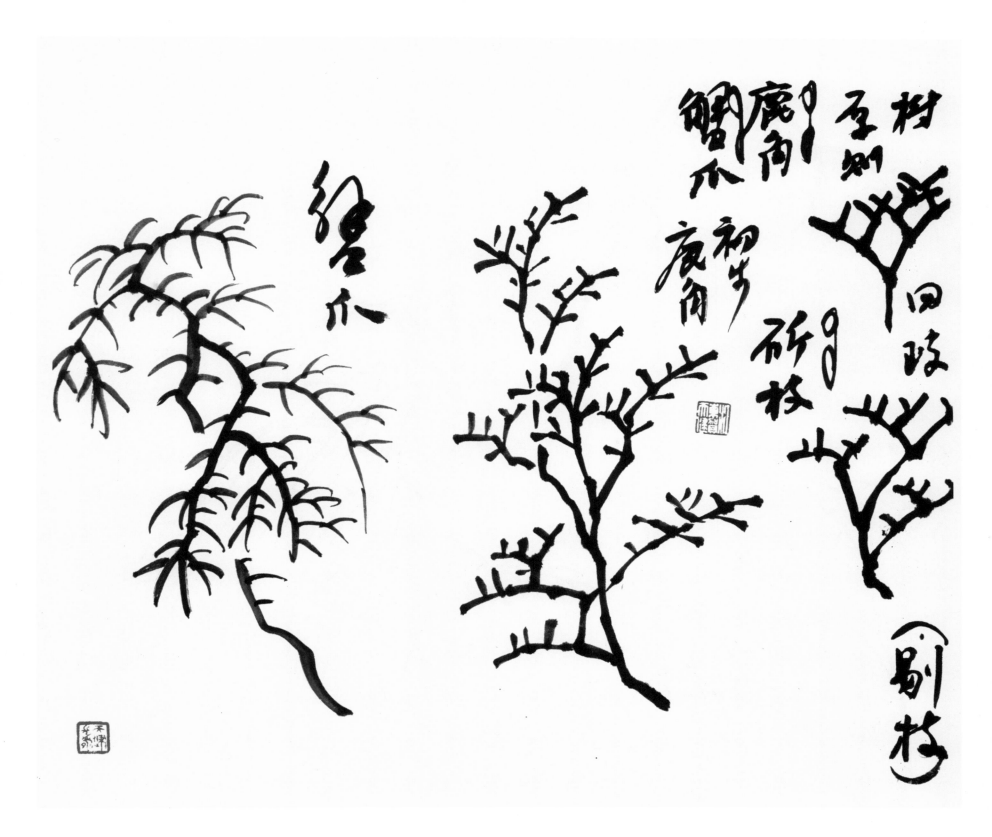

树身曰"本"，从本行出大枝曰"干"，从干行出曰"枝"，从枝分出曰"枚"，分出之交叉处曰"歧"。树式共两种，曰"蟹爪"，曰"鹿角"。

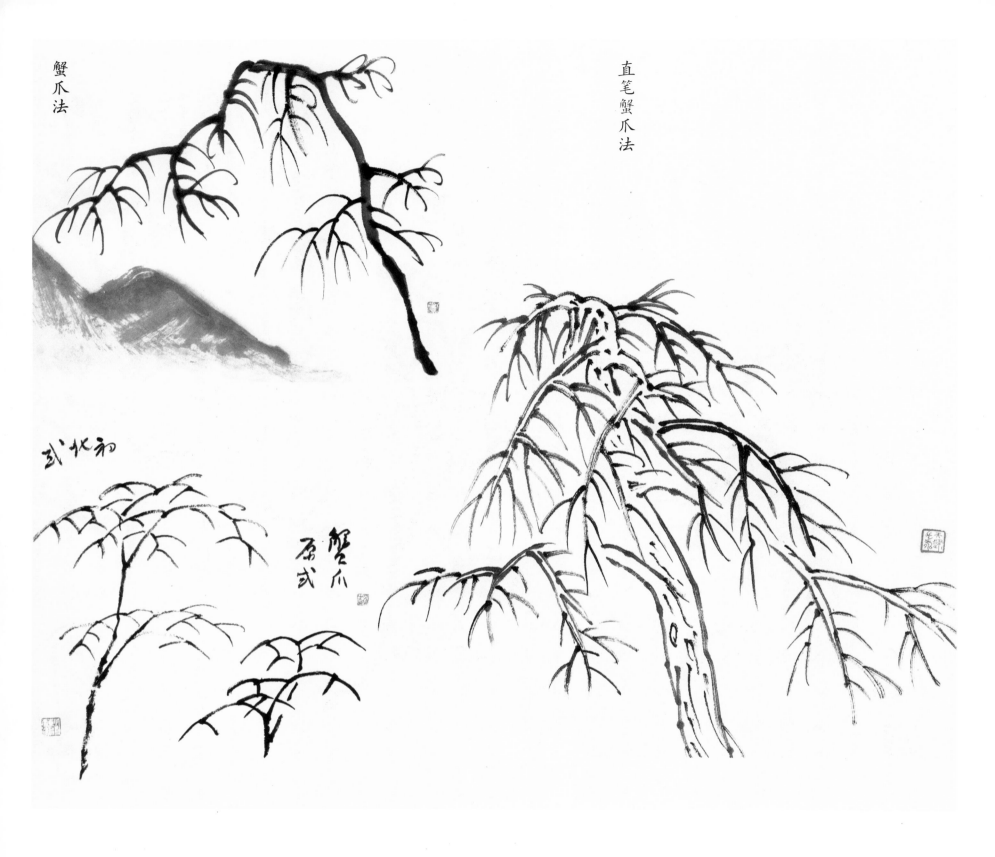

蟹爪法：画树干以直笔中锋取势，不是散笔（干枯的拖笔），画枝头须向四面参差，笔形取浑厚。

直笔蟹爪法：画蟹爪法落笔注意不能直陇，要横散开一点。画树干用笔须有断有续，仿佛写字，要有自然的节奏，最怕笔僵墨死，光有外形而没神气。

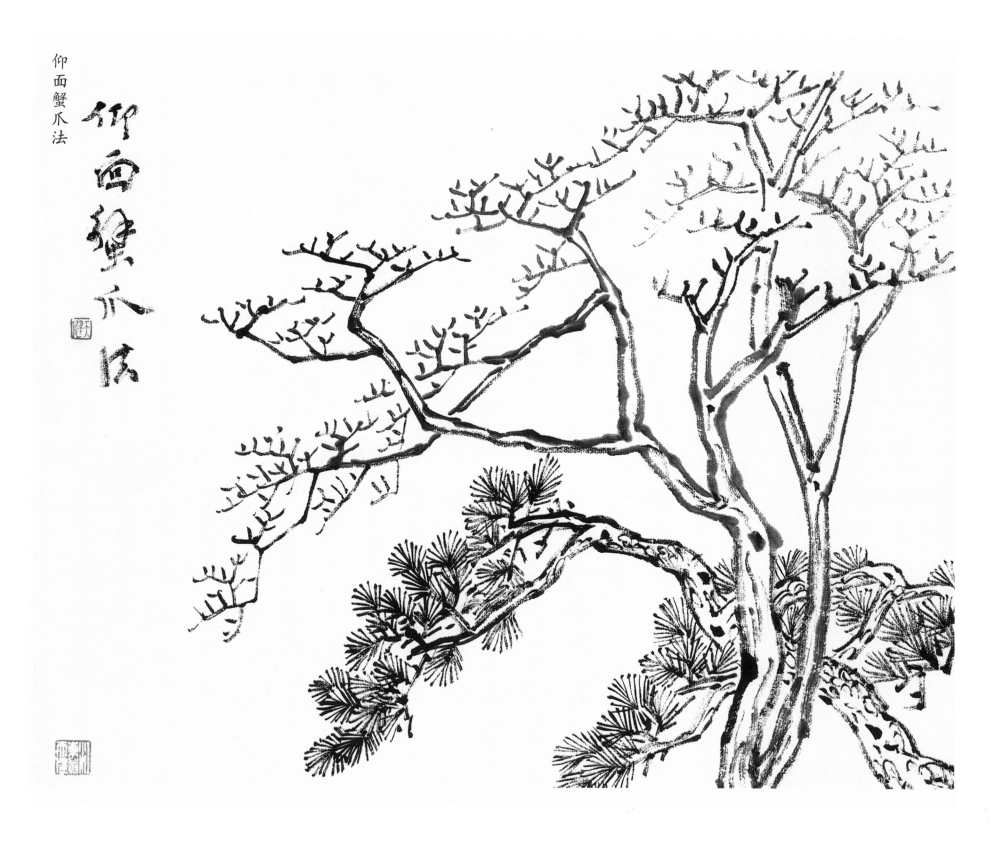

仰面蟹爪法

仰面蟹爪法： 枝杈长一点即成鹿角柏树，画这种枝杈要防止作气（下笔晕成一圆点），用笔要有顿挫。画仰面松树，松针要一组一组画，大约十三至十六根一组，有些间隙处少画一点。画针叶可用新笔，用笔要有提有按，不能画得单薄，避免过于刻画之弊病。

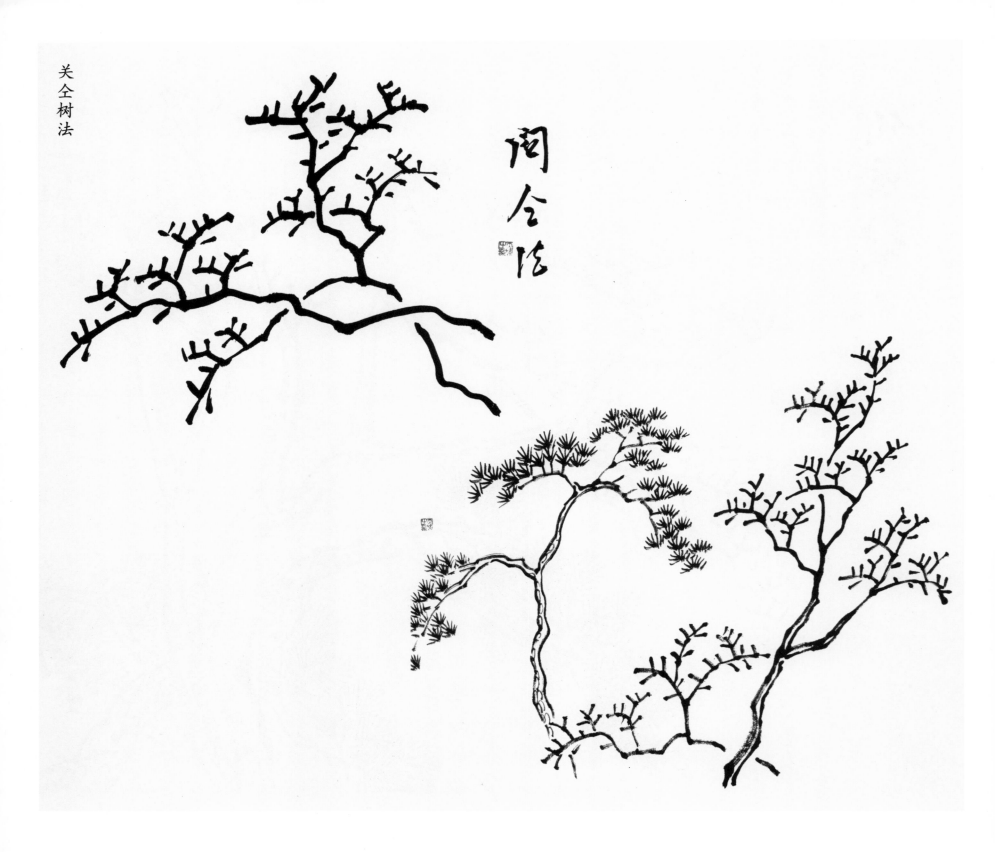

关仝树法：多以夹叶、墨点相同而出，大都夹叶列前，墨点在后，以浓衬淡，交待清晰，并富有变化。不论画松、竹、芦草，皆以中锋为主，刚中有柔，英武娟秀，兼而有之。

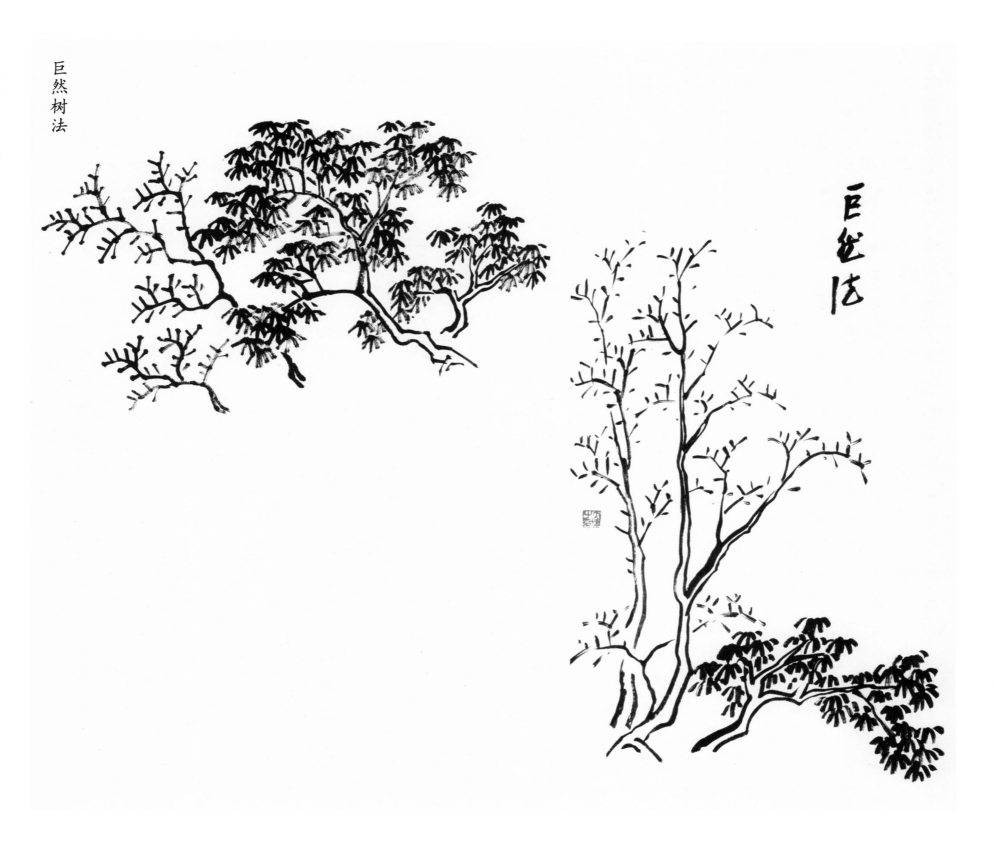

巨然树法：巨然画树，树干多波折，甚至作蜷曲之状，姿态多变化，给人一种韵律感，仿佛有山风吹动的意味。点叶多浓密(很少作夹叶)，给人繁茂苍润之感。

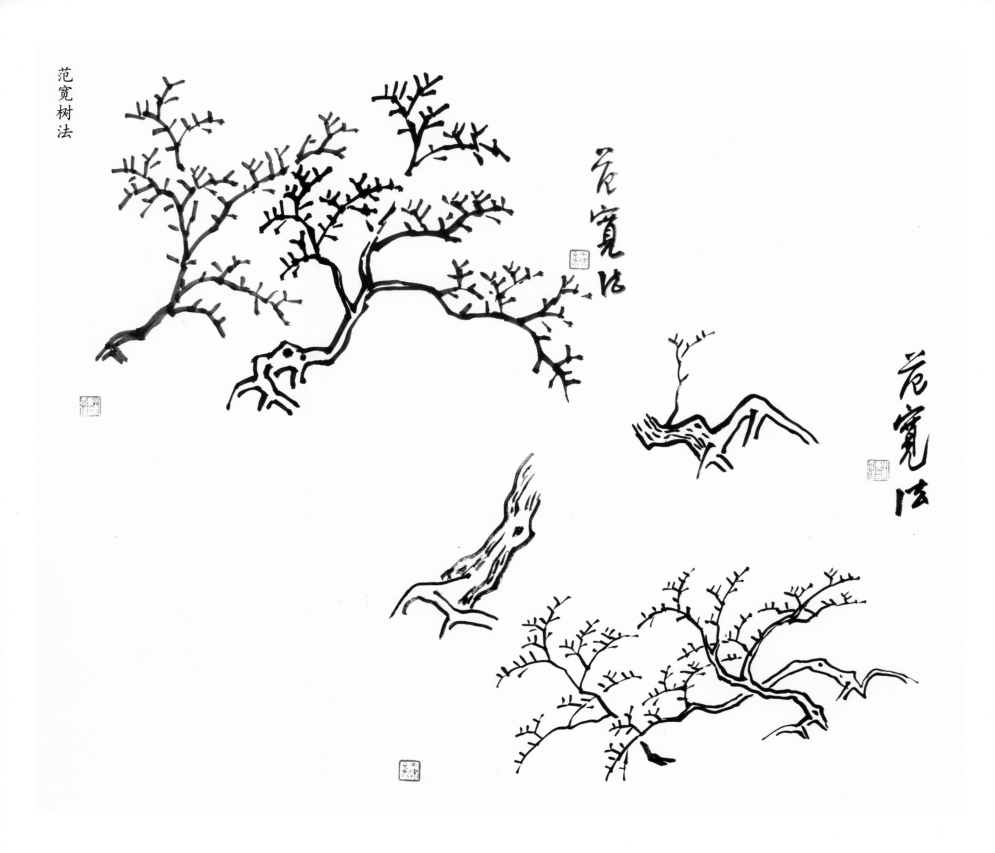

范宽树法：此为典型鹿角法，取中原树多棘，水土较瘠致树根外露。可先画干，后画枝，再画根，后点叶。下笔有顿挫快慢，使其自然，发枝疏密交叉有致，树叶点子要贴紧枝干，用墨一气呵成。

范宽树法

范宽树法

范宽树法：先画干后画枝，下笔有顿挫快慢，使其自然，发枝疏密交叉有致。树叶点子要有枯湿聚散。

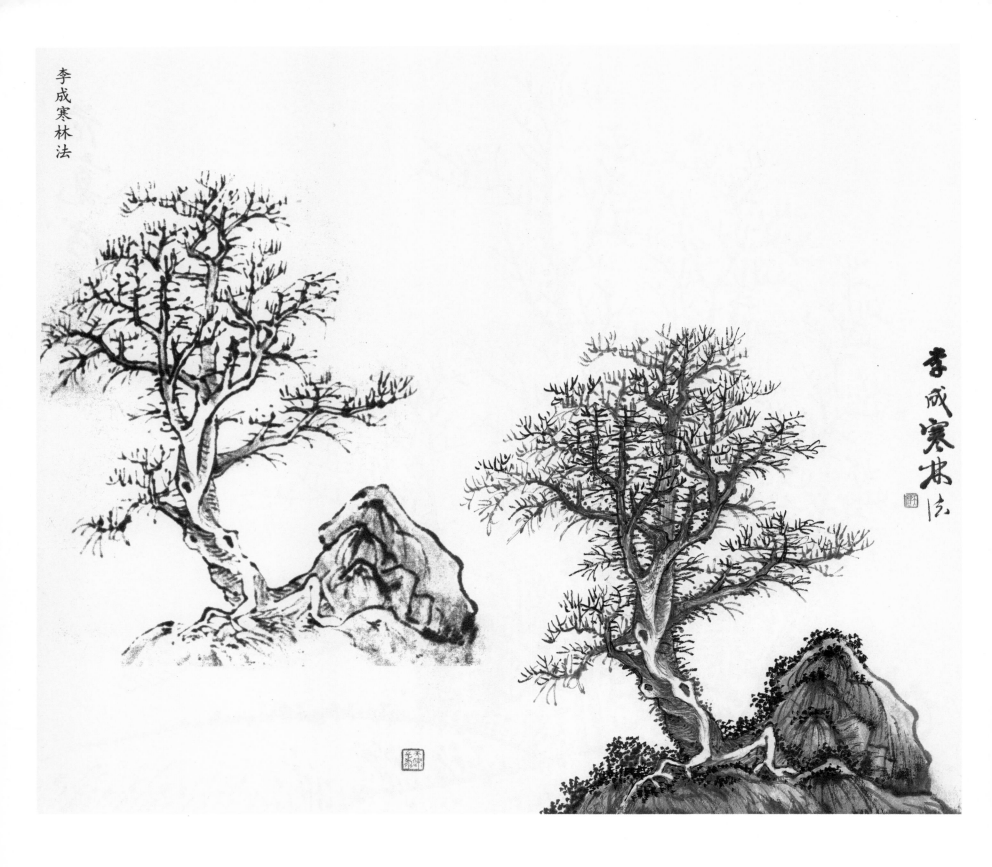

李成寒林法： 先用淡墨勾枝干，注意树枝长短相间、疏密有致。再用淡墨水"破"，第二次用浓一点的墨水"破"出阴阳面。干后再用浓墨加，用笔要有意而无意，有变化，避免太重太繁。

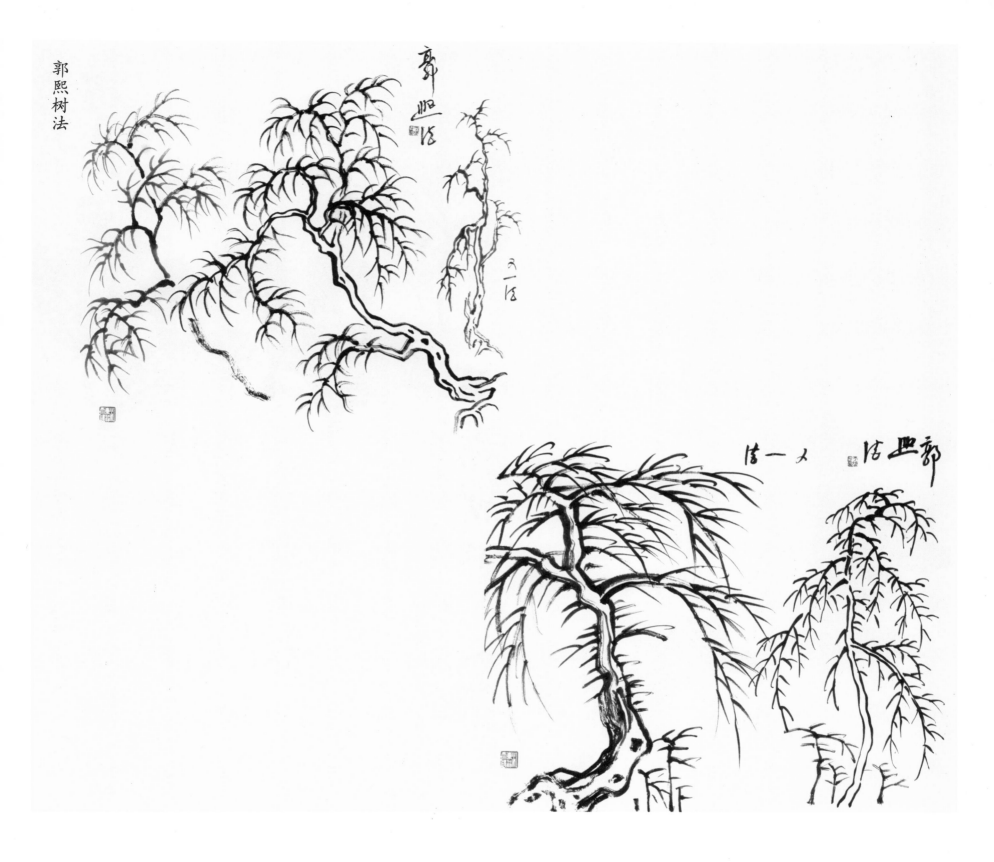

郭熙树法： 与直笔蟹爪画法同。落笔注意不能直陇，要横散开一点。画树干用笔须有断有续，仿佛写字，要有自然的节奏。最怕笔僵墨死，光有外形而没神气。

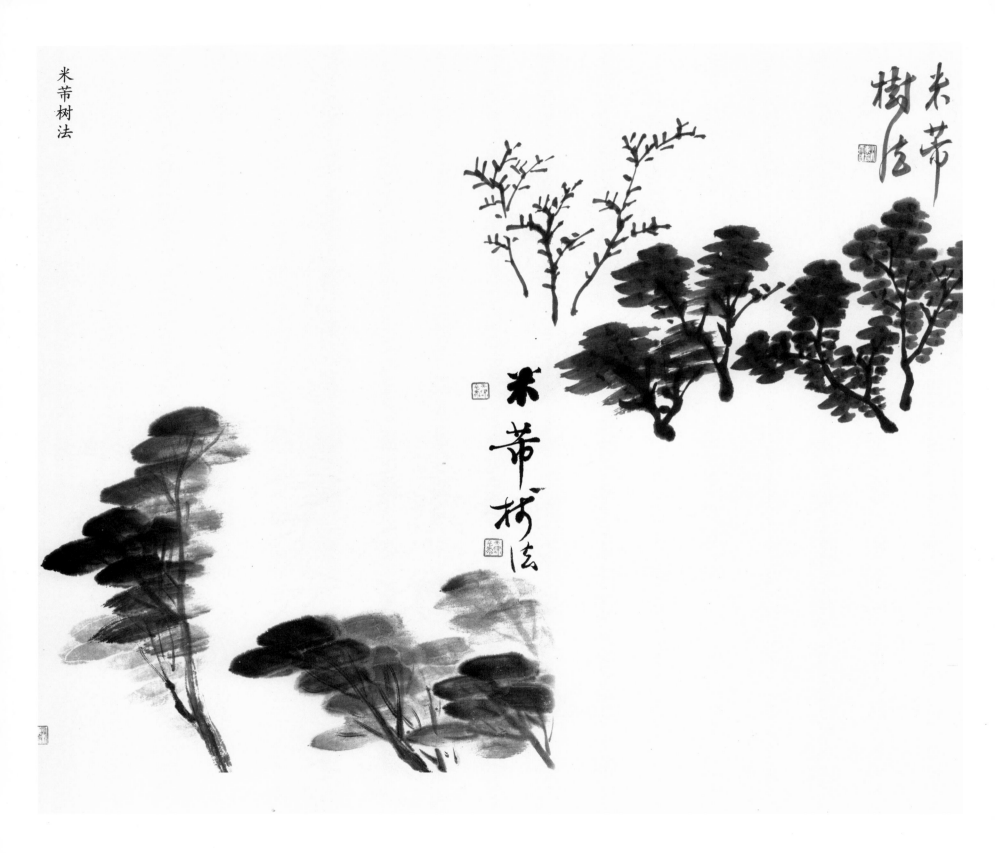

米芾树法： 画米树时，最要笔墨淋漓有致、浓淡得宜。

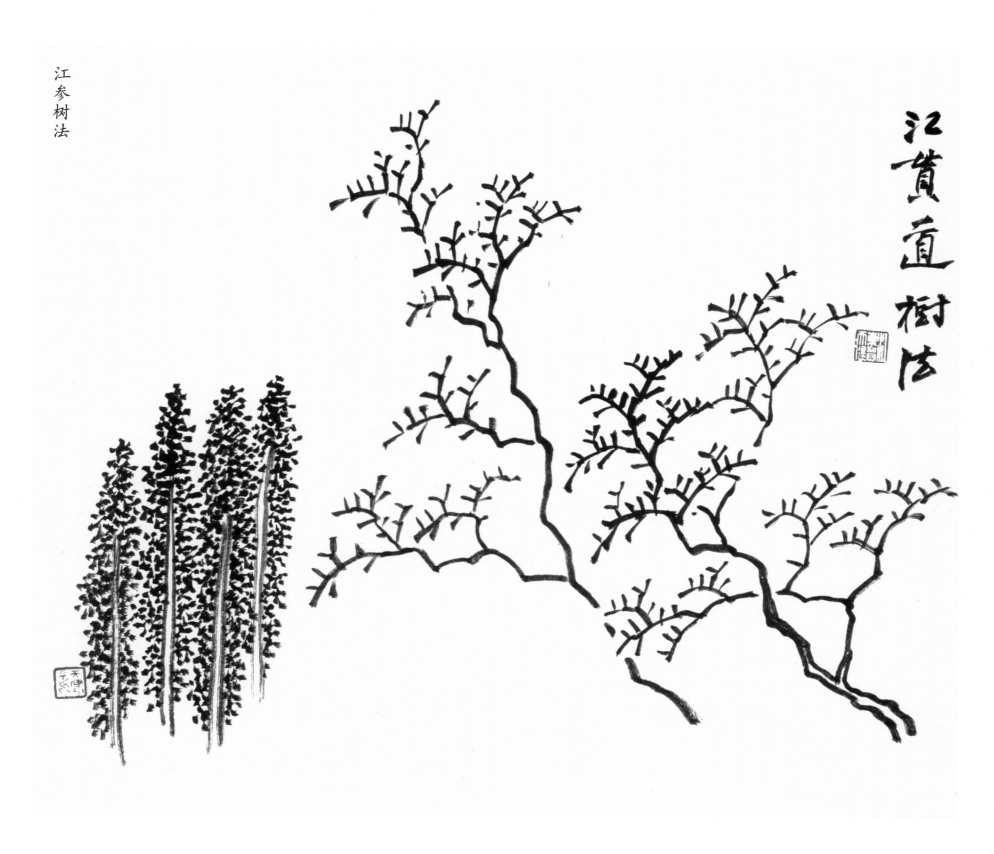

江参直树法

江参树法：用硬笔勾画轮廓，颇有力度，同时注重水分的运用，并借鉴了米芾水墨技法，别具一格。

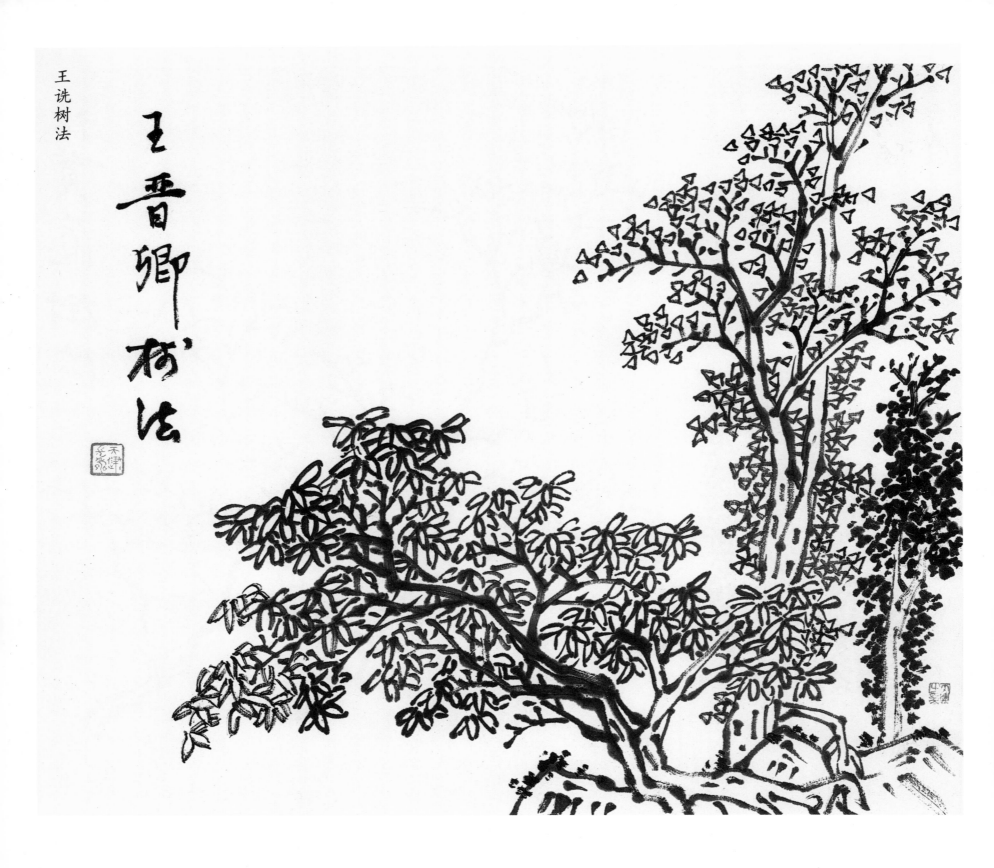

王诜树法：画杂树时，要注意不能雷同，每种树各有它的变化规律。

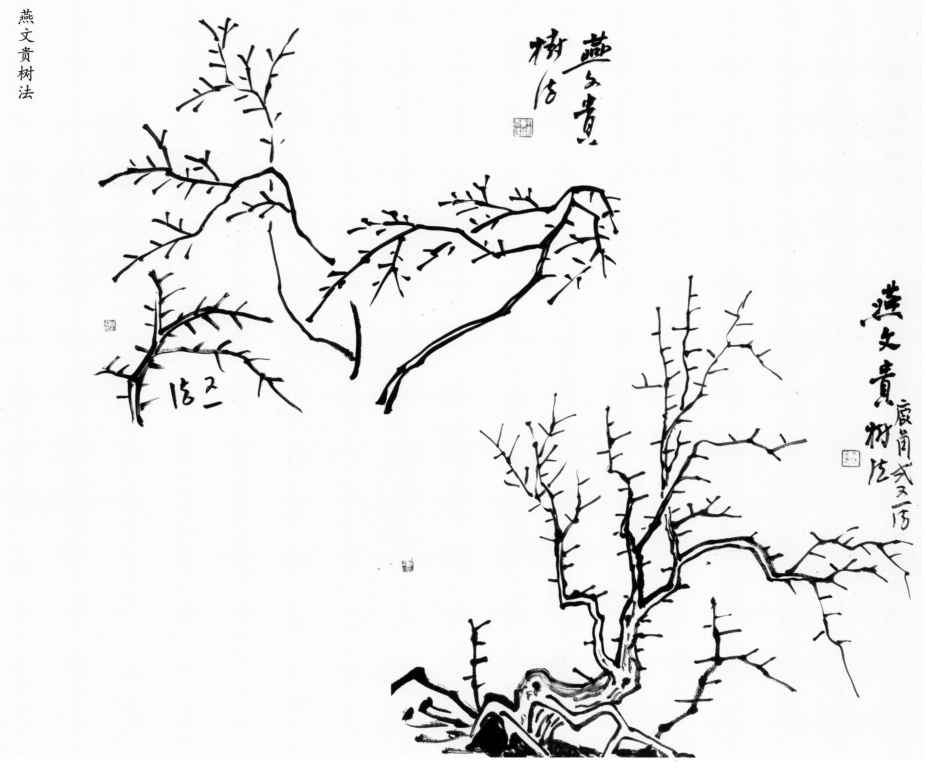

燕文贵树法：展示了鹿角式的又一法。注意中锋用笔，下笔要有顿挫快慢，发枝疏密参差有致。

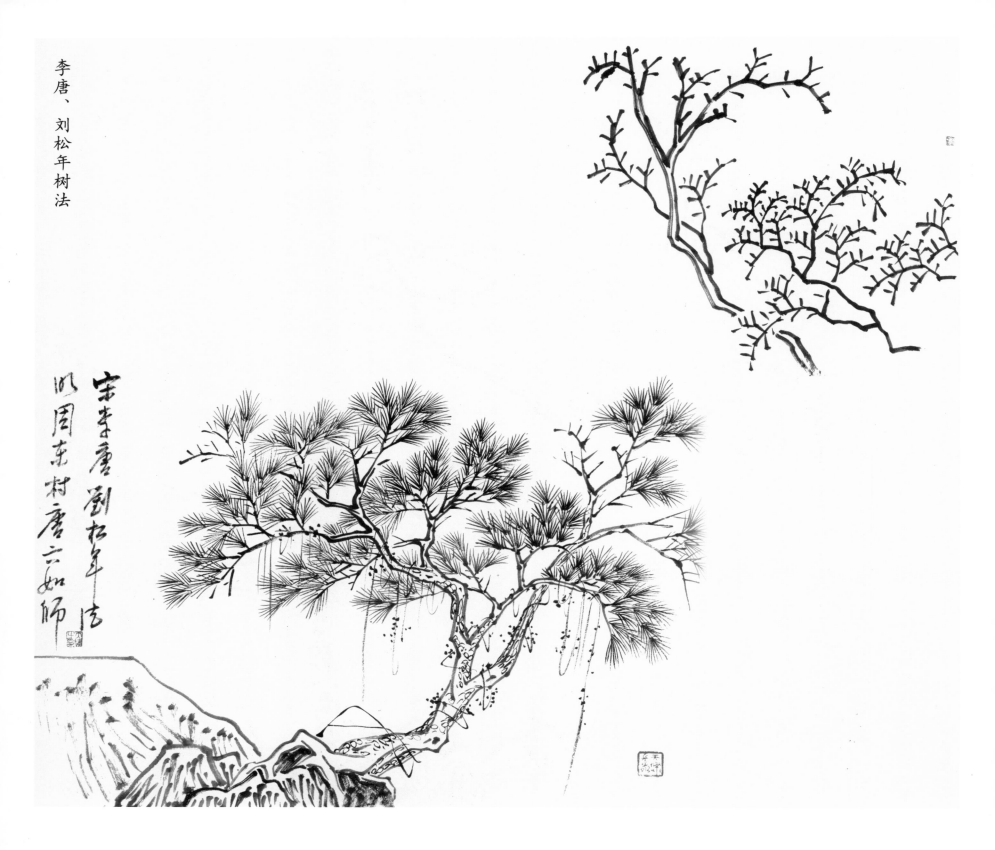

李唐、刘松年树法

宋李唐 刘松年法
明周东村 唐六如师

李唐、刘松年树法：明代周臣、唐寅多师之。画此树多用中锋，笔法秀峭。

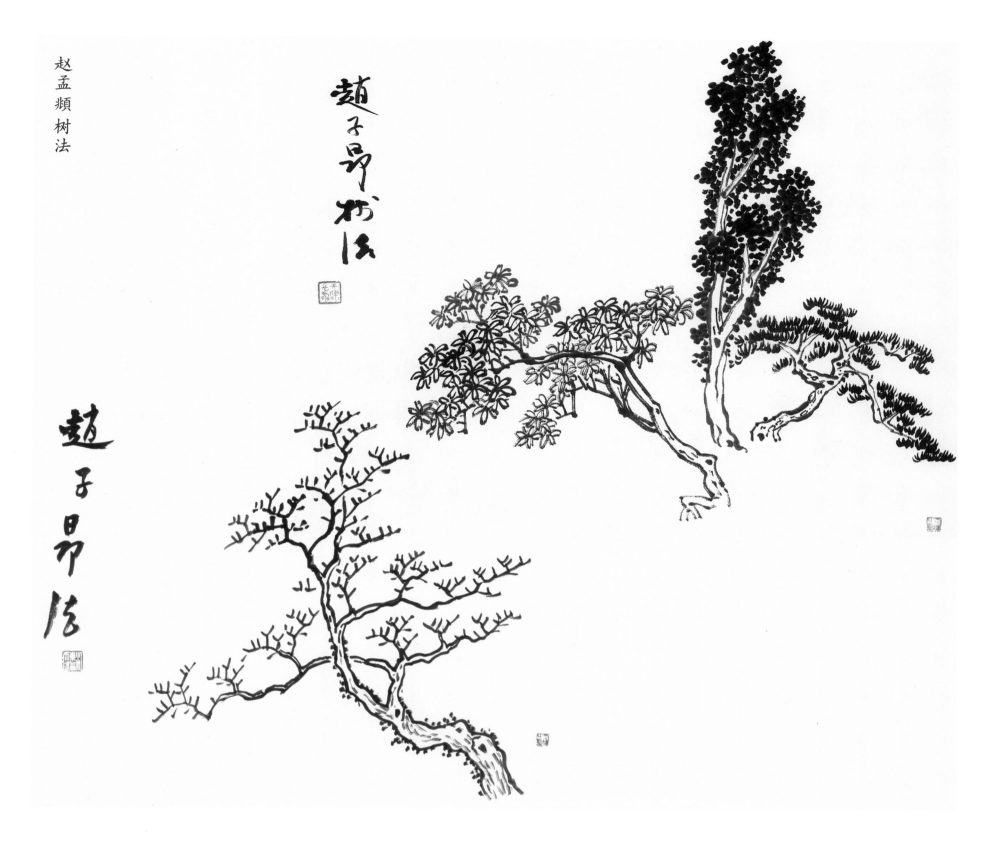

赵孟頫树法：点叶时要注意有疏密、轻重、浓淡干湿。

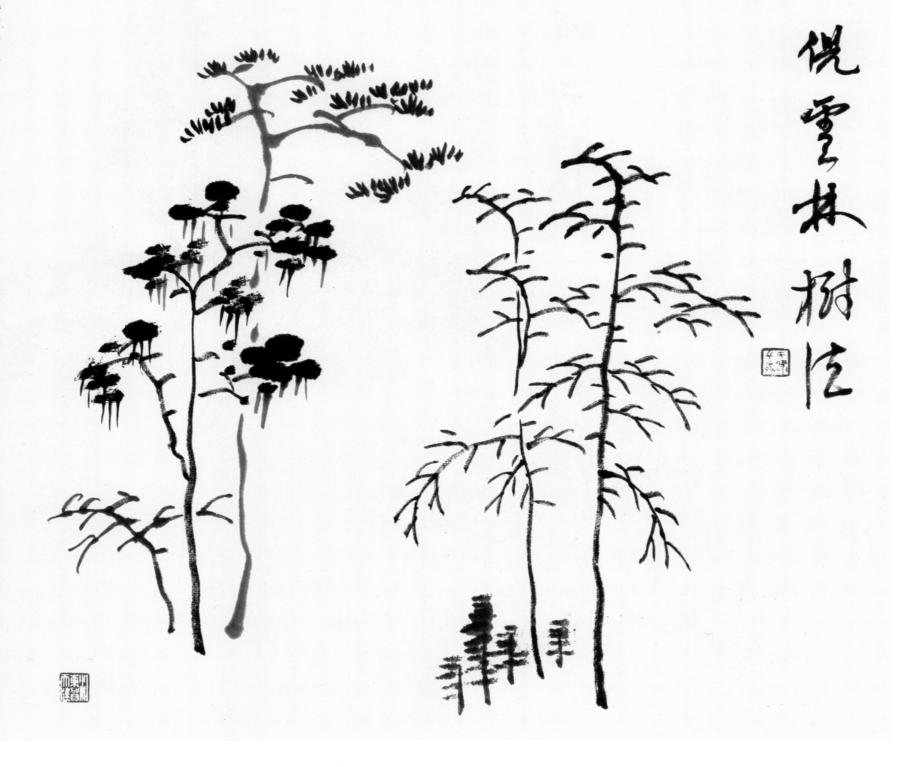

倪雪林树法

倪瓒树法：侧锋为主，笔墨变化甚多，特别注意左右枝干的顾盼和变化。因喜写秋景，故枯木较多，点叶种类较少。此树画时多用侧笔，有轻有重，不得用圆笔，佳处在于笔法秀峭。

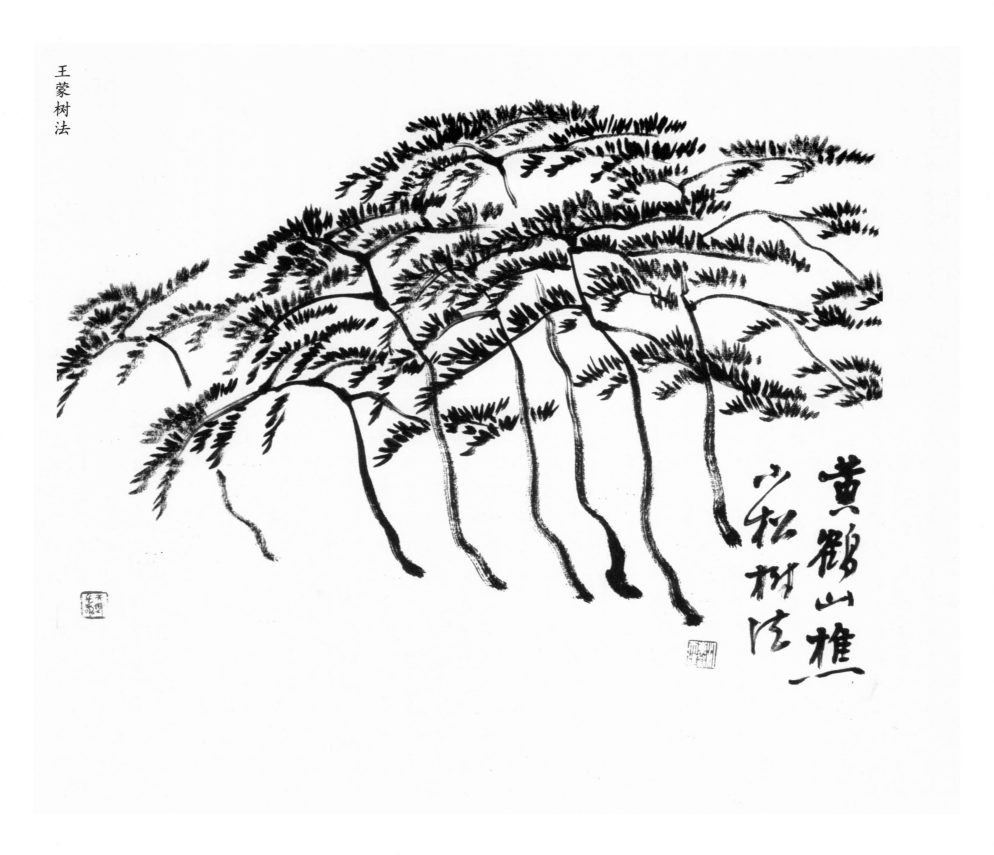

黄鹤山樵
松树法

王蒙树法：王蒙擅作多种树木，作丛林，往往夹叶墨点交错，干湿浓淡相间，给人以丰富、繁复之感。他喜画松，多顾盼有姿，以长弧线作松针，连写成丛，犹如蓬松的毛发，这是他的特点，与他山石的皴法正相投合，笔趣协调一致。

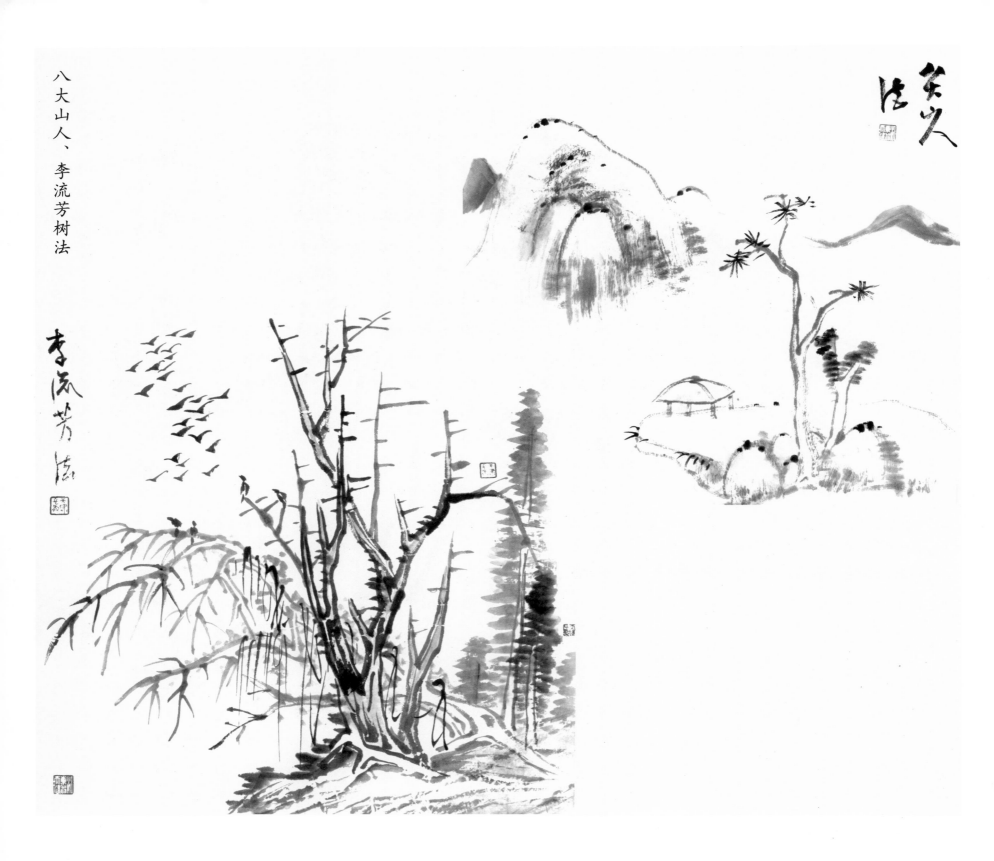

八大山人、李流芳树法

八大山人、李流芳树法：作杂树，注意要有趋避，有逆插取势，有顺顾生姿。

沈周树法

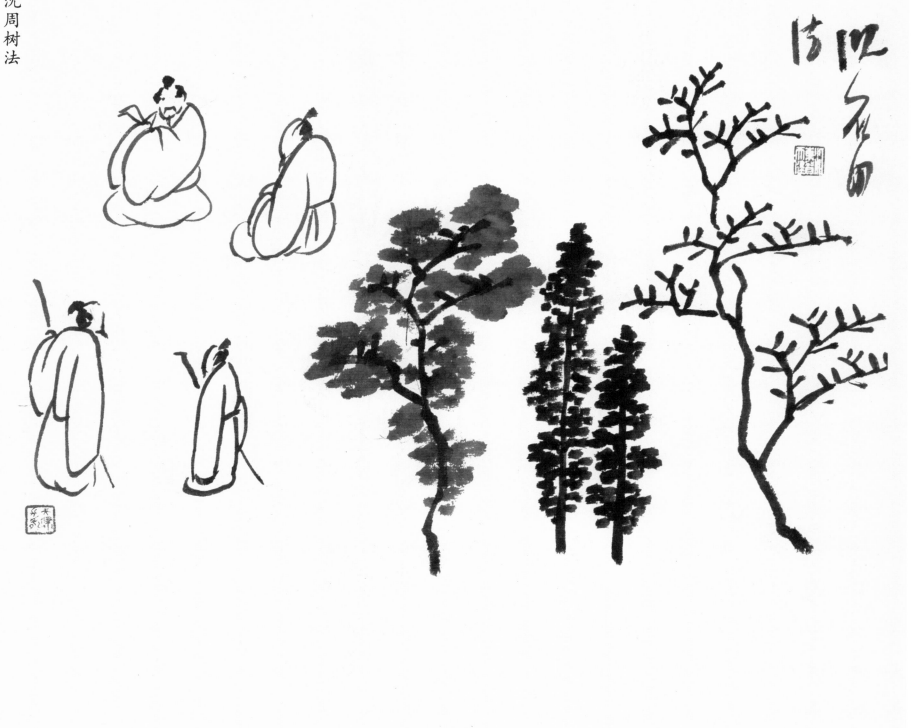

沈周树法：得元人笔意，笔墨讲究松灵，用墨浓淡得宜。先画干，后画枝，再点叶。下笔顿挫快慢，发枝疏密交叉有致，树叶胡椒点用秃笔，要有枯湿聚散。

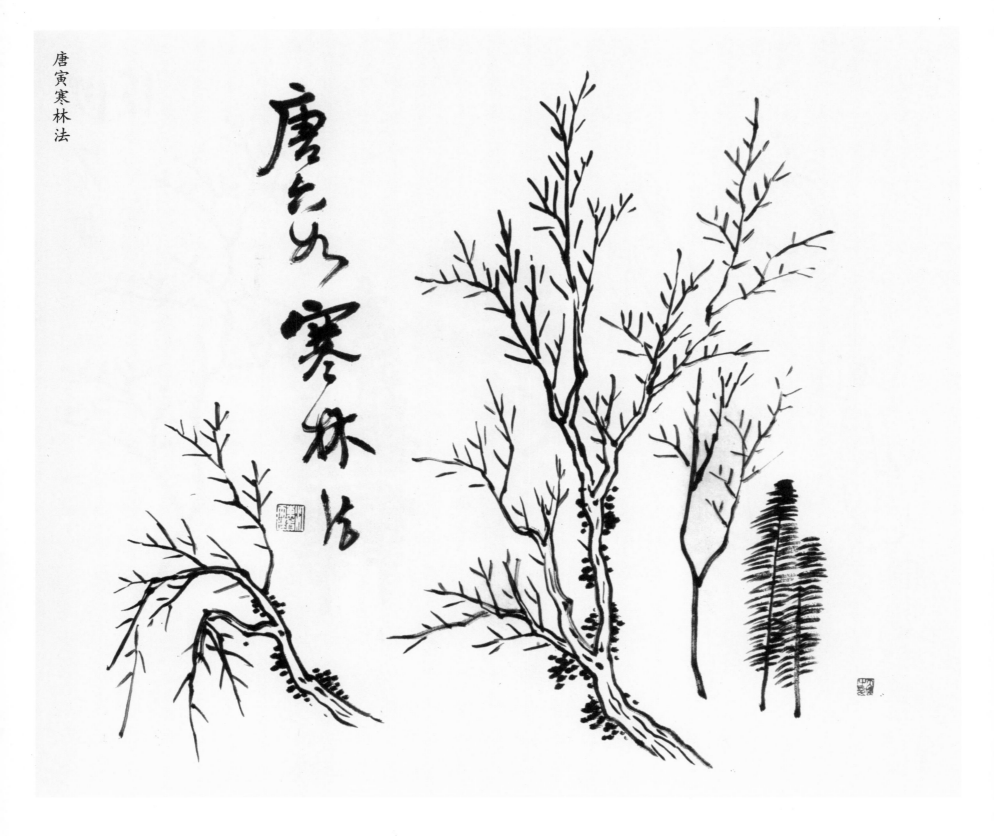

唐寅寒林法：结构严谨，勾勒坚挺，是取宋人院画之长。他的发展在于更注意墨韵。作挺劲一路风格的画，采用斧劈一类的皴法，必须用硬毫，便于发挥其坚韧的弹性作用。

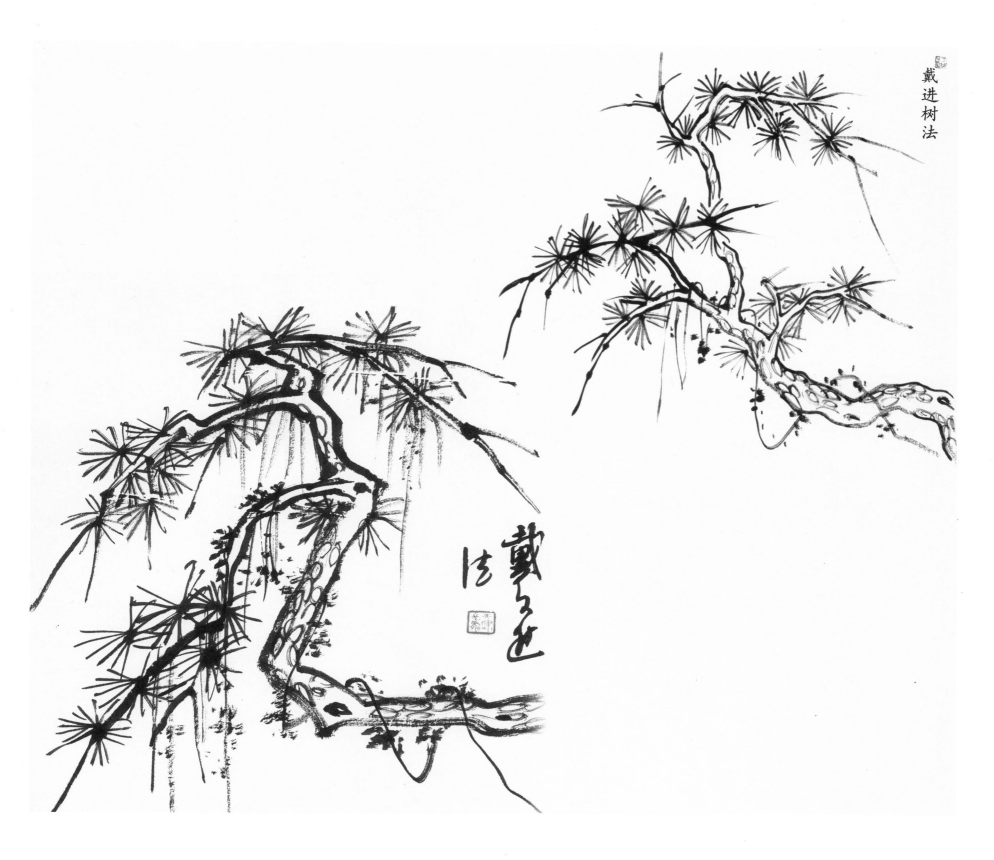

戴进树法： 作此树最难，最忌恶笔无法则。

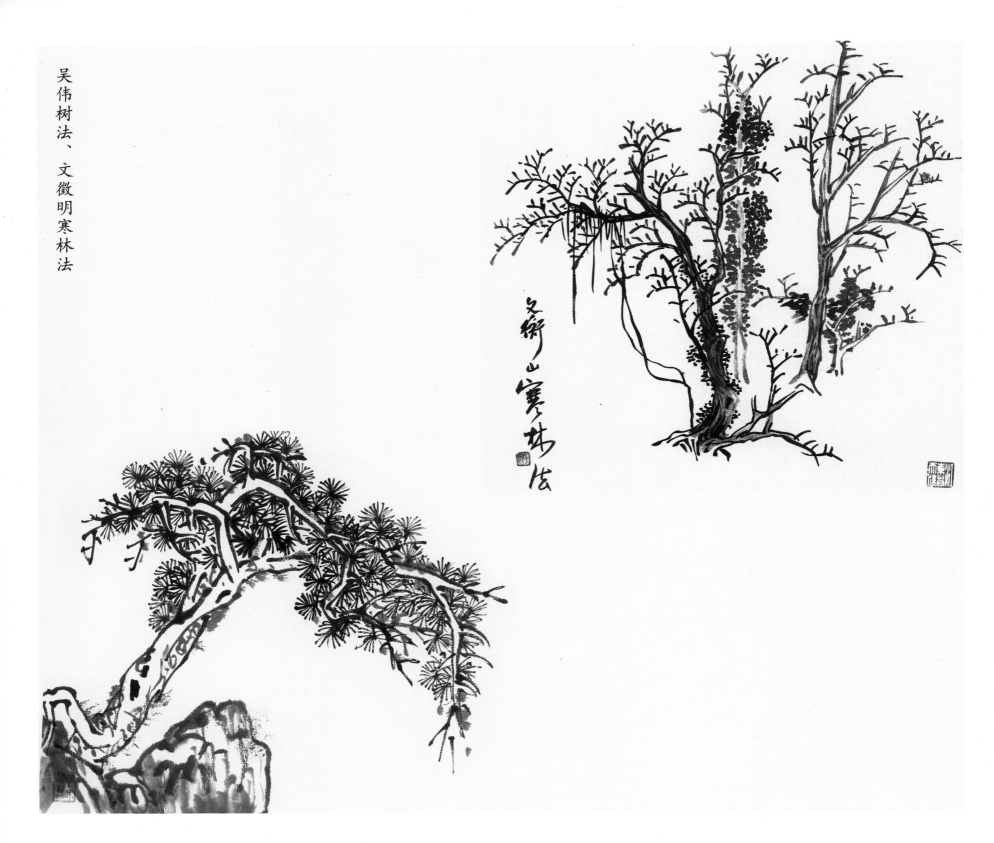

吴伟树法：松树的勾点密密沉沉，浓枝淡点，看似散乱，却在不经意间显得自如。

文徵明寒林法："细文"树法则很繁复，树干多姿，树叶丰富。即有夹叶的圈点、细挺的松针、细密的鼠足点（类似胡椒点，比胡椒点小，用笔尖点出）及文秀的介字点、个字点，丰润的淡墨混点和苍老的枯枝等。

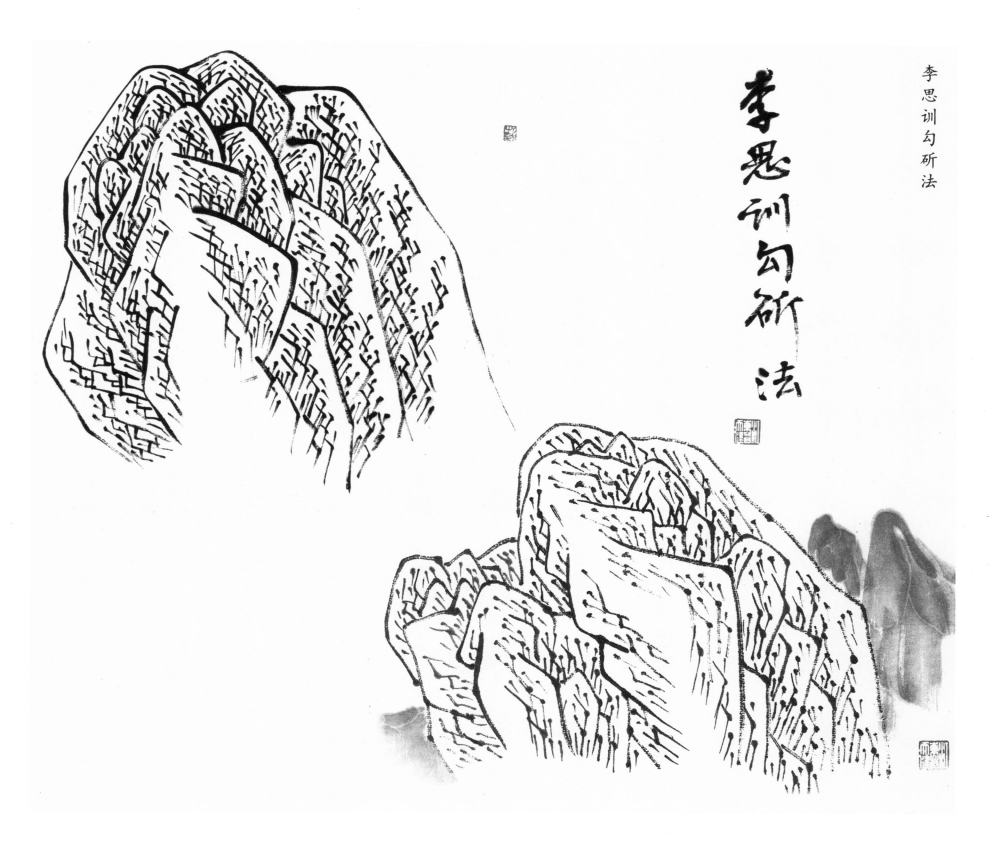

李思训勾斫法

二、石 法

李思训勾斫法：用卧笔中锋勾山峰框廓，再在山岩凹处勾斫钉头，形成阴阳面的凹凸变化。勾，即山石外框及脉络。斫，即名叫钉头皴，又名小斧劈。勾斫法，用于西北的山较多。勾是硬软笔，斫是硬笔。勾斫时，用笔应注意转折，起笔时要着力。特别应注意：由皴靠外框，皴时要以大间小，以小间大。层次明确，结构清晰。这是各种皴法中带普遍性规律的。

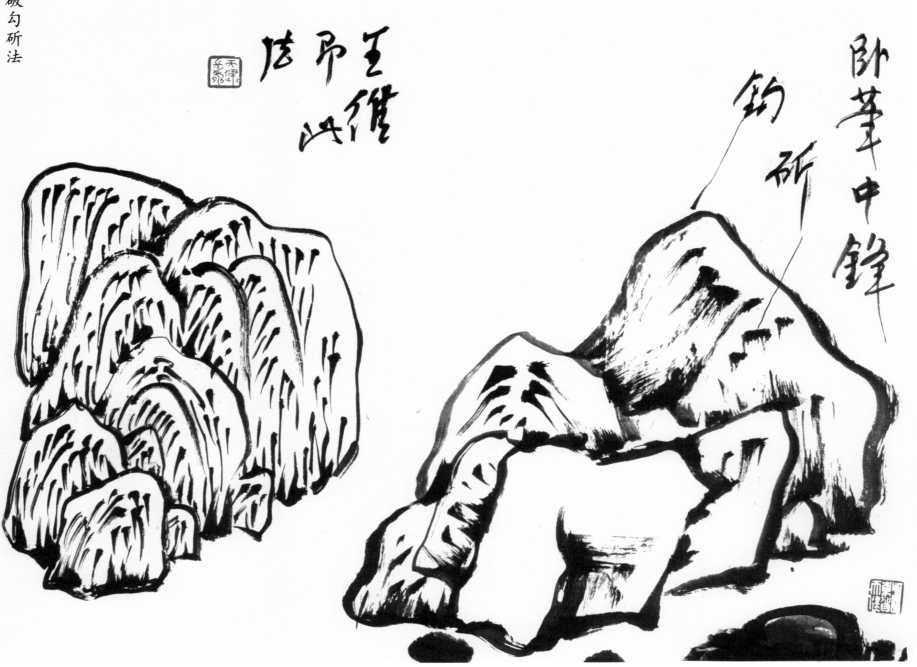

王维渲淡破勾斫法：先勾山石框廓，再在脉络凹处勾斫钉头皴，画时笔尖要有力。勾斫好后用淡墨"破"凹处，再以浓一点的淡墨分层次加上。渲淡，即用淡墨水"破"勾斫凹处，分出阴阳面，即是"破墨"。"破"包含阴阳、凹凸、阴影诸法。

王维渲淡破勾斫法

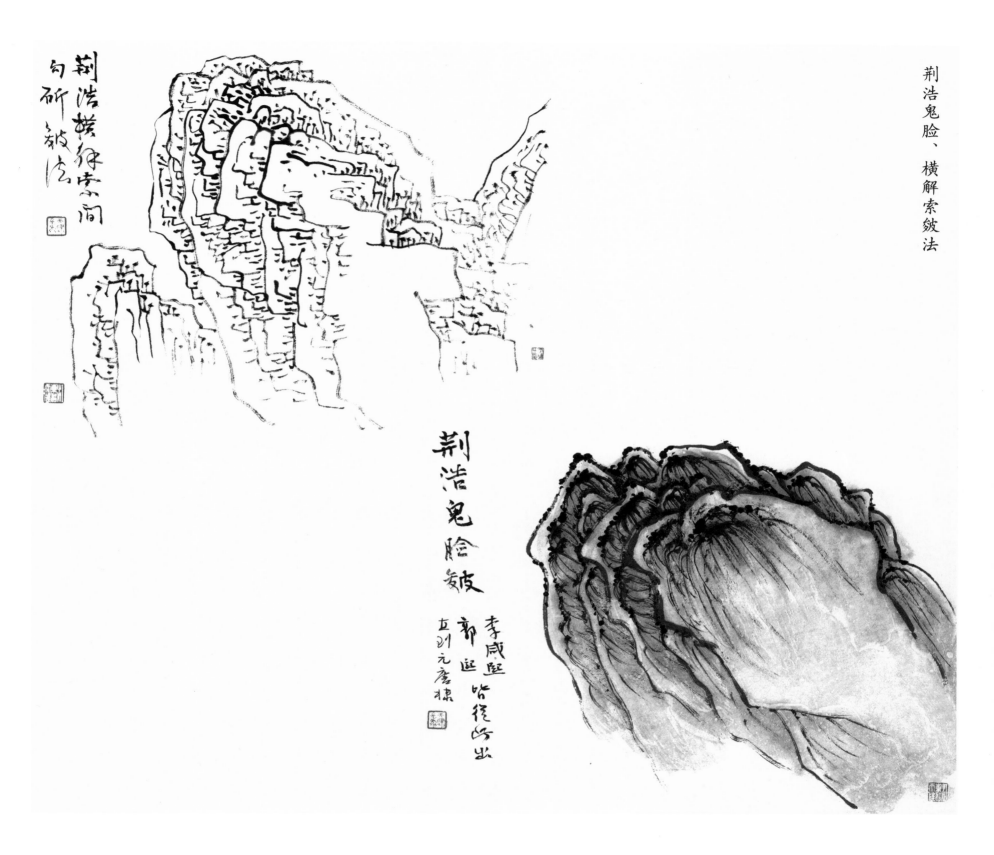

荆浩横解索间
勾斫皴法

荆浩鬼脸皴

荆浩鬼脸、横解索皴法：先勾山石框廓，用卧笔中锋在脉络凹处加横解索鬼脸皴，皴时注意头上有集中之点，几个在一起，不能平均，要有整体有纲领。这是从勾斫法上演变出来的。皴好后再用淡墨水"破"，再加鬼脸横解索皴，最后加苔点。

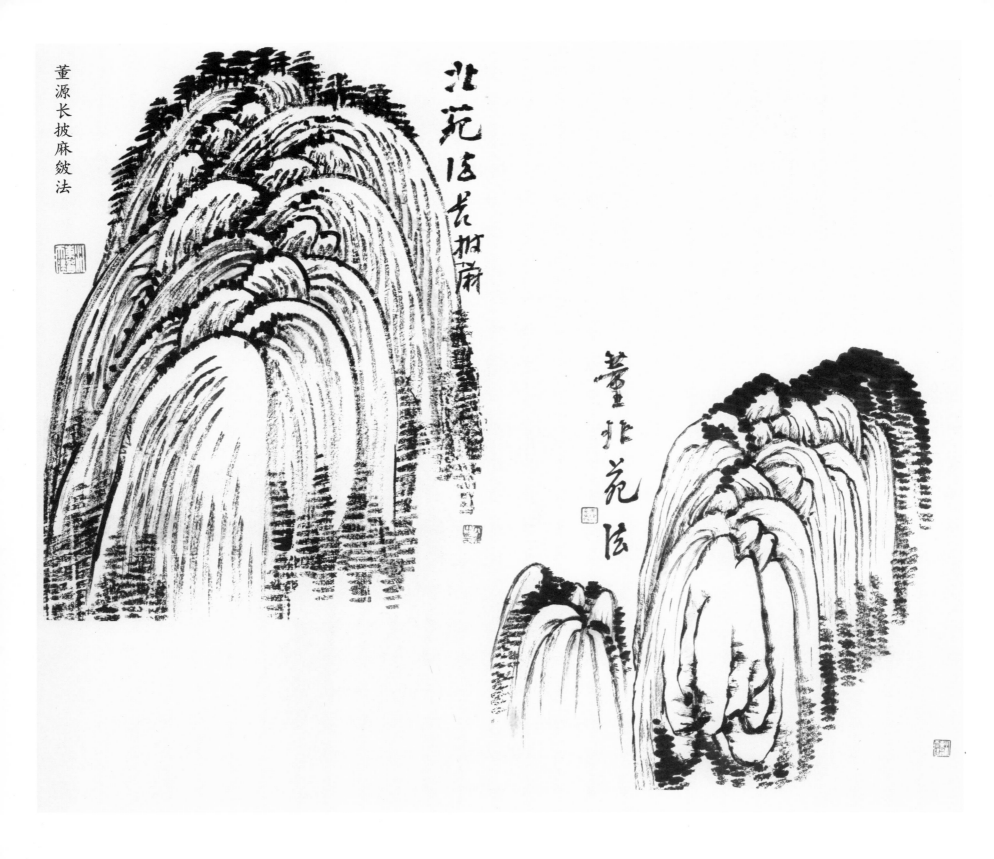

董源长披麻皴法

北苑法长披麻

董北苑法

董源长披麻皴法：先勾山石框廓，略加披麻皴，落笔时干点、毛点，再用淡墨水"破"，在半干半湿时用淡墨水反复"破"（注意要全部渲染）。干后用淡墨水"破"，墨不宜太浓，多渲染几次使画面湿淋淋，要渲染得无笔迹但又见笔迹，渲染又忌过重，每次轻轻加染，逐渐深厚丰润而不留笔痕。再画远山。

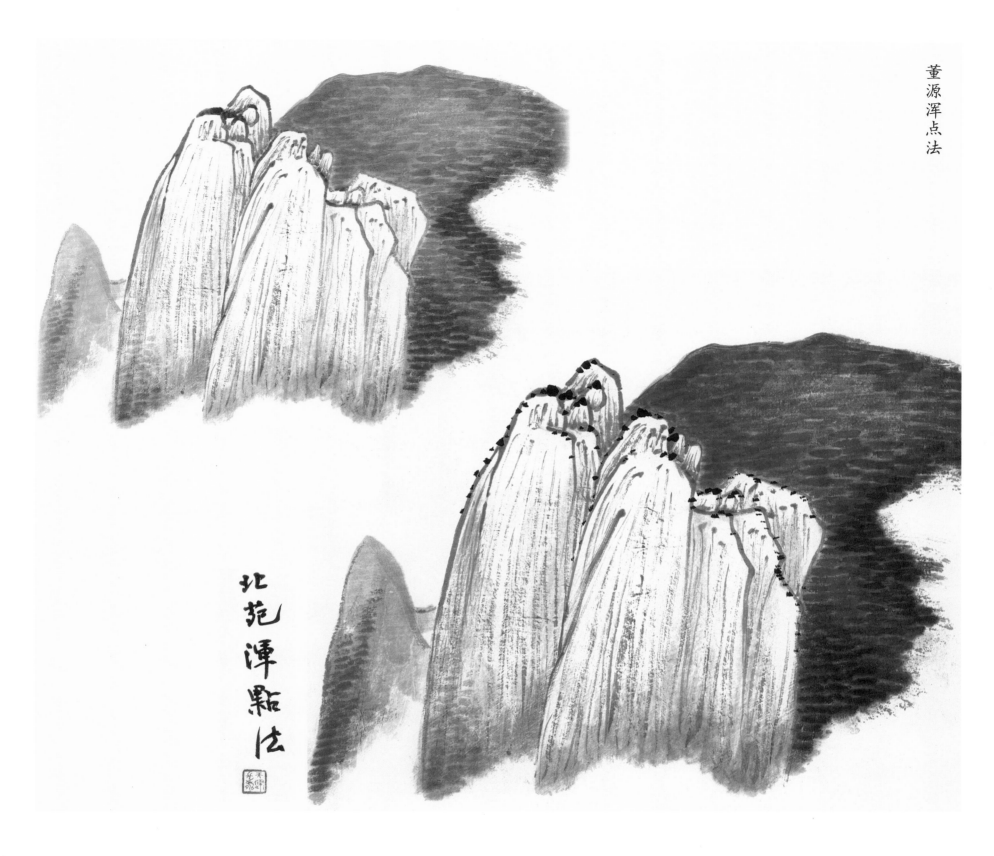

董源浑点法：（上图）先用淡墨勾山石框廓（勾框时须有浓淡虚实）。略加披麻皴，下笔时用倒笔皴，再在山石下边"破"淡墨水，要有韵味。"破"好后画远山。等干后用破秃笔打底加横卧点（实际上是远看的小丛树），注意不能机械地整齐排列。再用淡墨水"破"。（下图）等干后，前峰再加披麻皴，远山再加大浑点，落笔要从下往上加，笔尖朝左向上横卧擦，要有浓淡。最后前峰加苔点。

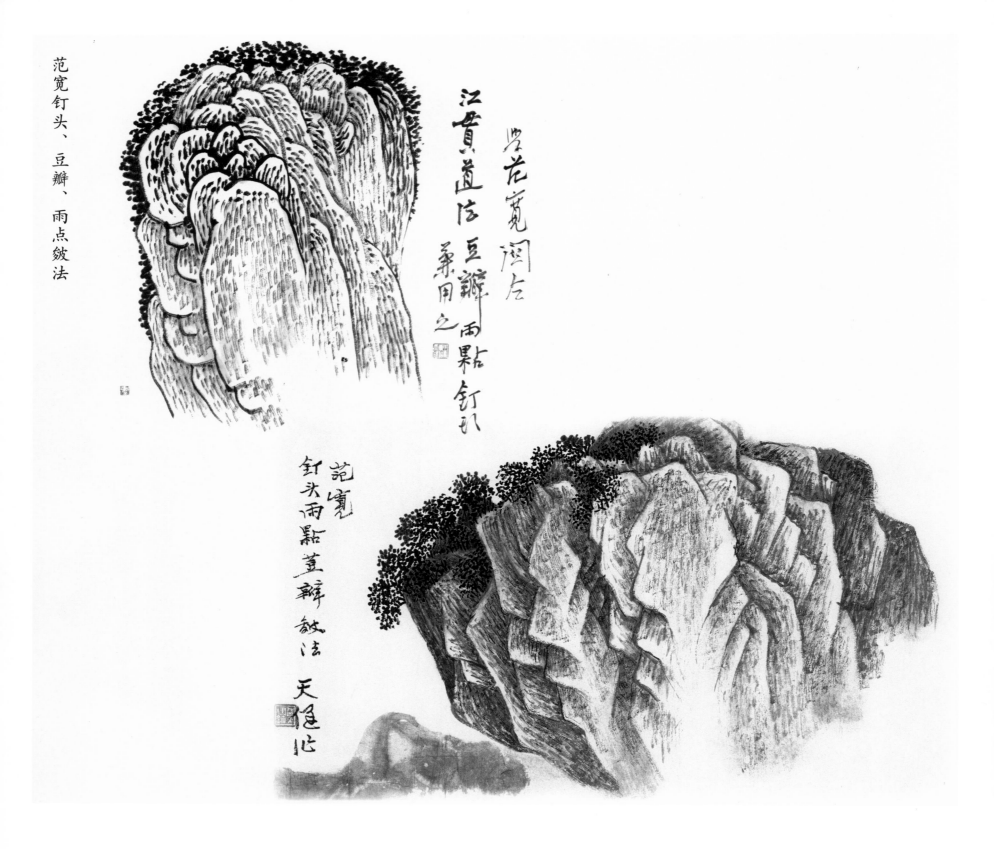

范宽钉头、豆瓣、雨点皴法

江贯道法豆瓣雨點釘頭兼用之

學范寬闊右

范寬

范寬釘頭雨點豆瓣皴法 天健心

范宽钉头、豆瓣皴法：先勾山石轮廓，在脉络凹处勾斫钉头、豆瓣皴（用焦墨），皴时注意结构，防止松，注意过脉。皴好后再在山顶上加点（小树），注意聚散。

范宽钉头、豆瓣、雨点皴法：先勾山石框廓，在脉络凹处加豆瓣、雨点、钉头皴。用淡墨水"破"凹处。后加山顶丛点，再画远山。

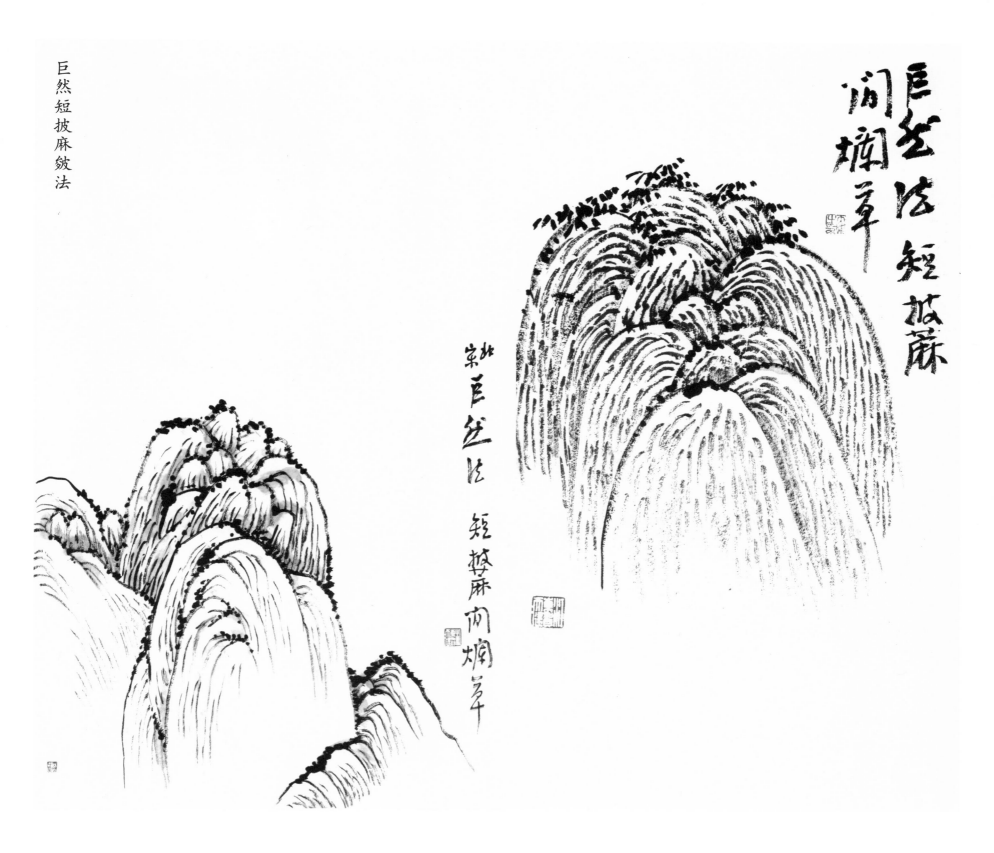

巨然短披麻皴法

巨然法　短披麻　闲墹草

宋巨然法　短披麻闲墹草

巨然短披麻皴法：先勾山石框廓，山顶加矾头，墨色浓一点，勾好后加皴。笔要尖一点的，下笔时上尖下肥，蘸一笔一气画成，自然有枯有湿。皴好后用淡墨水先后"破"几次，"破"出阴阳面，再画远山。再用深一点的墨加皴，要注意松紧调和，皴好后，再用淡墨水"破"。干后再加皴，最后用重墨画树丛和攒点。

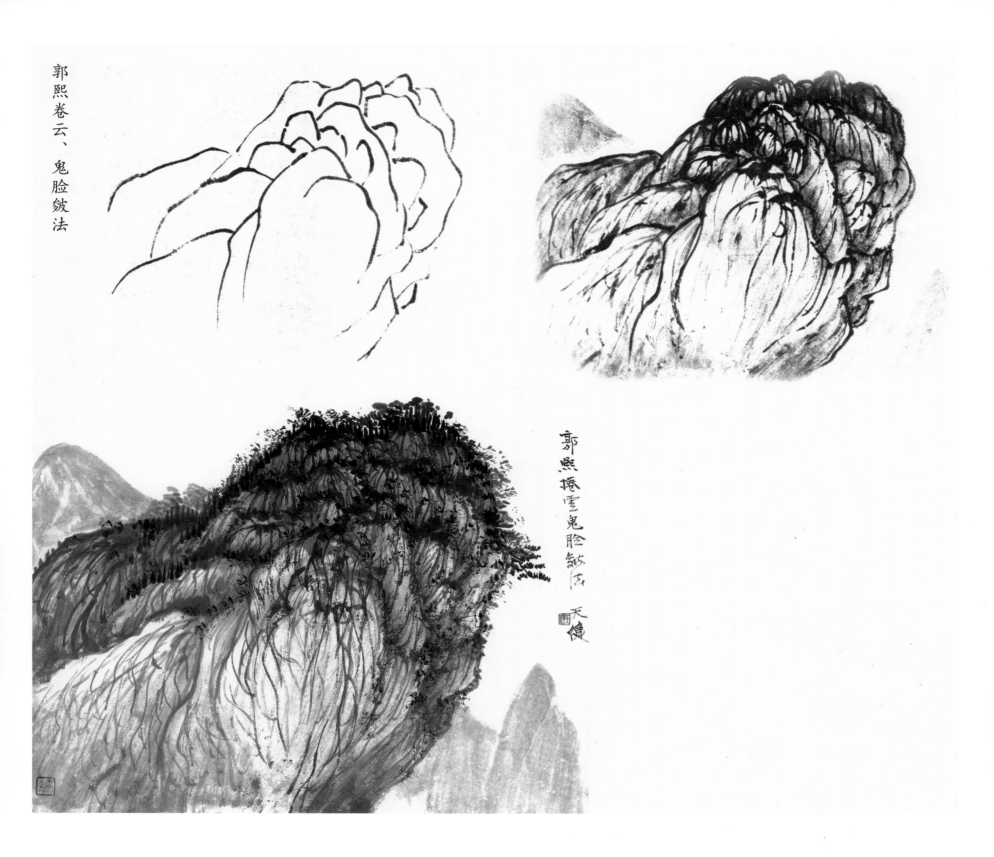

郭熙卷云、鬼脸皴法：先勾山石框廓。加皴，用秃笔斜卧勾，有的往下卧笔从底下擦上，略皴好后用淡墨水"破"几次，连续加之，使其产生立体感。再画远山。全部再用较浓的墨重新加皴，注意皴到下面的须虚、淡、枯，最后加攒点、泥里拔针点，下边再用中锋直注啄下，笔头要毛、松、枯、黑。

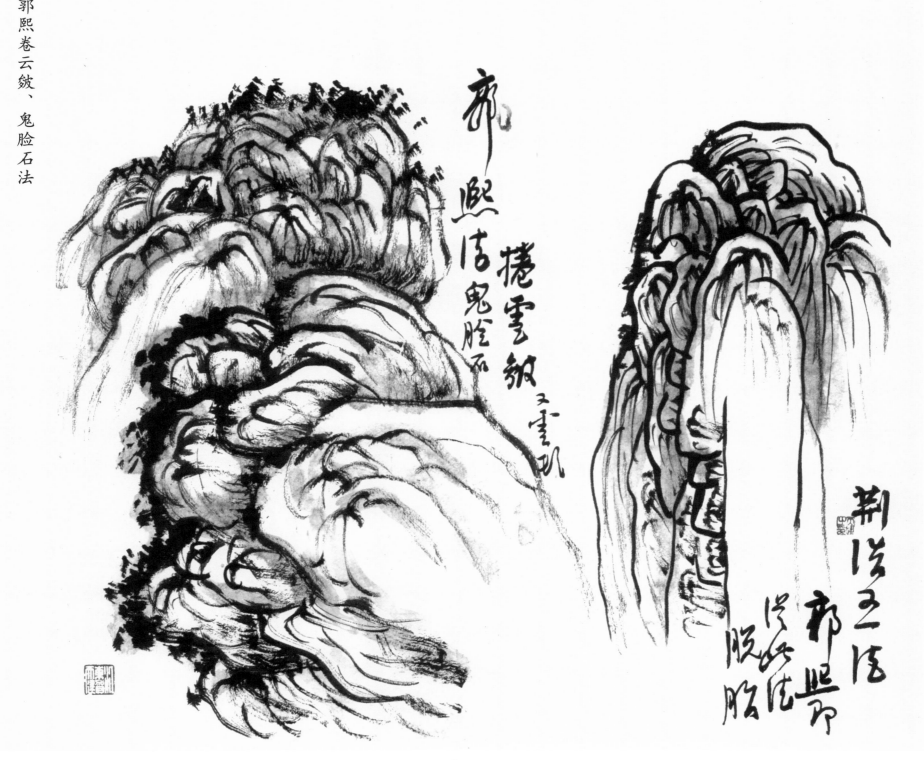

郭熙清捲云皴 又云瓜

荆浩之法 郭熙所 没骨法脱胎

郭熙卷云皴、鬼脸石法：同样先勾山石框廓。用秃笔斜卧勾皴，有的往下卧笔从底下擦上，使之产生立体感。再用略淡墨画远山。全部再用较浓的墨重新加皴，注意下面的皴须虚、淡、枯，最后加攒点。

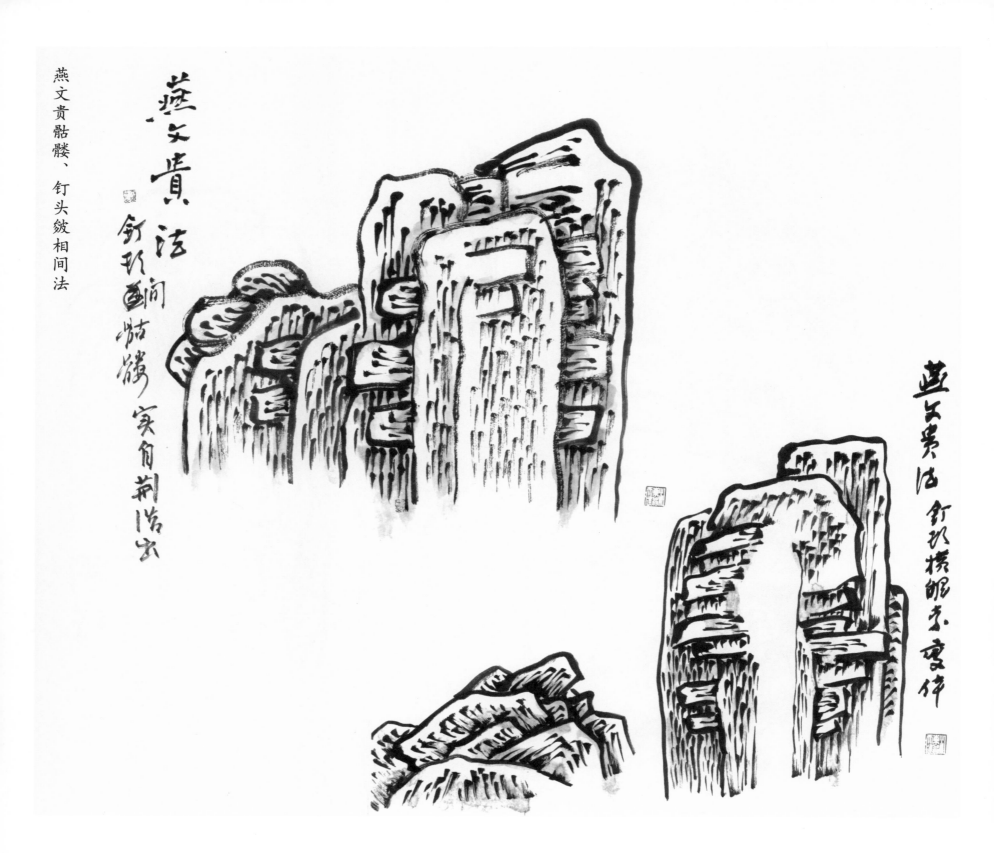

燕文贵骷髅、钉头皴相间法：先勾山石框廓，线条要粗大，下笔要灵活，勾好后用淡墨水渲染凹处。等干后加斫皴，墨暂不宜浓，下笔先从线边往下刮上，再从上往下斫钉头，以大带小（同样注意不能出霸气、作气），皴斫好后用淡墨水"破"，"破"时淡墨水浓淡相间，要有阴阳面。等干后再用浓一点的墨加皴斫，皴好后再上淡墨水，注意受光部位不能上淡墨水，最后加介字点。

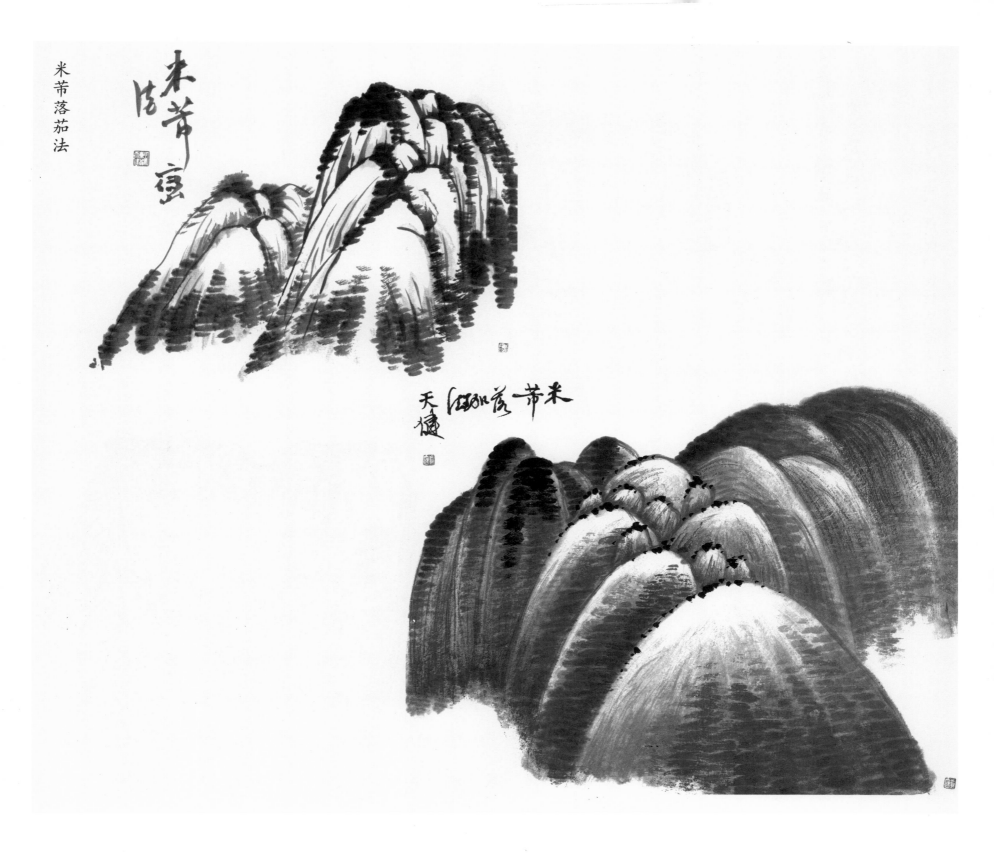

米芾落茄法： 先用淡墨勾山框廓，再用淡墨水渲染出凹凸面，等将干未干时略加稀松的披麻皴，下笔要枯，再以淡墨水渲染。等干后再用浓一点的墨加矾头，加框线，个别地方加披麻皴，用较大一点的笔加横卧点（落茄法），从下边往上加，下笔要呈橄榄形，要相互勾搭，粗略加笔后，再用淡墨水渲染。等干后再加中间横点，下笔要有层次，避免"草鞋底"，最后攒点。

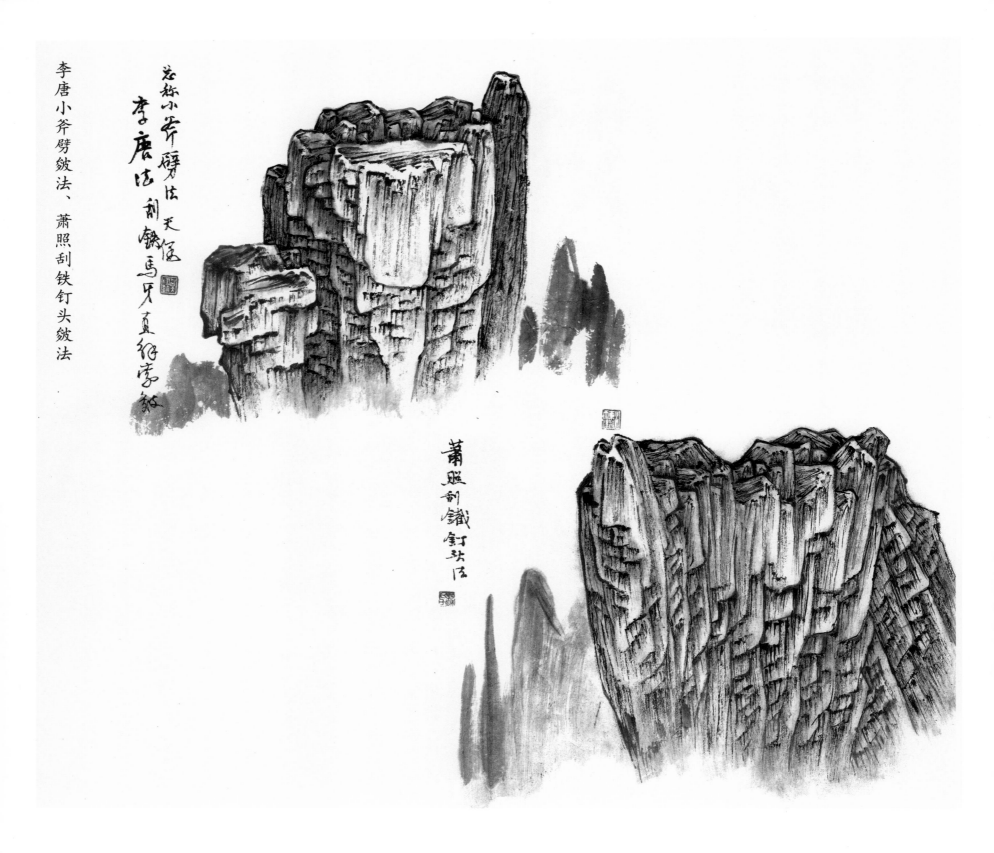

李唐小斧劈皴法、萧照刮铁钉头皴法

岩石小斧劈法天后
李唐法 刮鉄馬牙直纽索皴

萧照刮鉄钉头法

李唐小斧劈皴法：同样先用直注中锋勾山石框廓，后用卧笔侧锋加马牙、刮铁、钉头皴。用笔互相呼应，上下结合，互相补充。下边用解索皴，以多见层次，皴好后用淡墨水"破"，多加几次，凹处加时，淡墨稍浓。干后，再以淡墨水加山石顶、左面、右面凹处，暗部多加几遍。加时，淡墨要浓浓淡淡，使之有立体感，直到水墨醇厚为止。

萧照刮铁钉头皴法：先勾山石框廓，略加刮铁、钉头皴，再用淡墨水"破"凹处，反复"破"几次，加画远山。干后再重新加皴，墨须浓点，全部皴好后，再用淡墨水"破"。

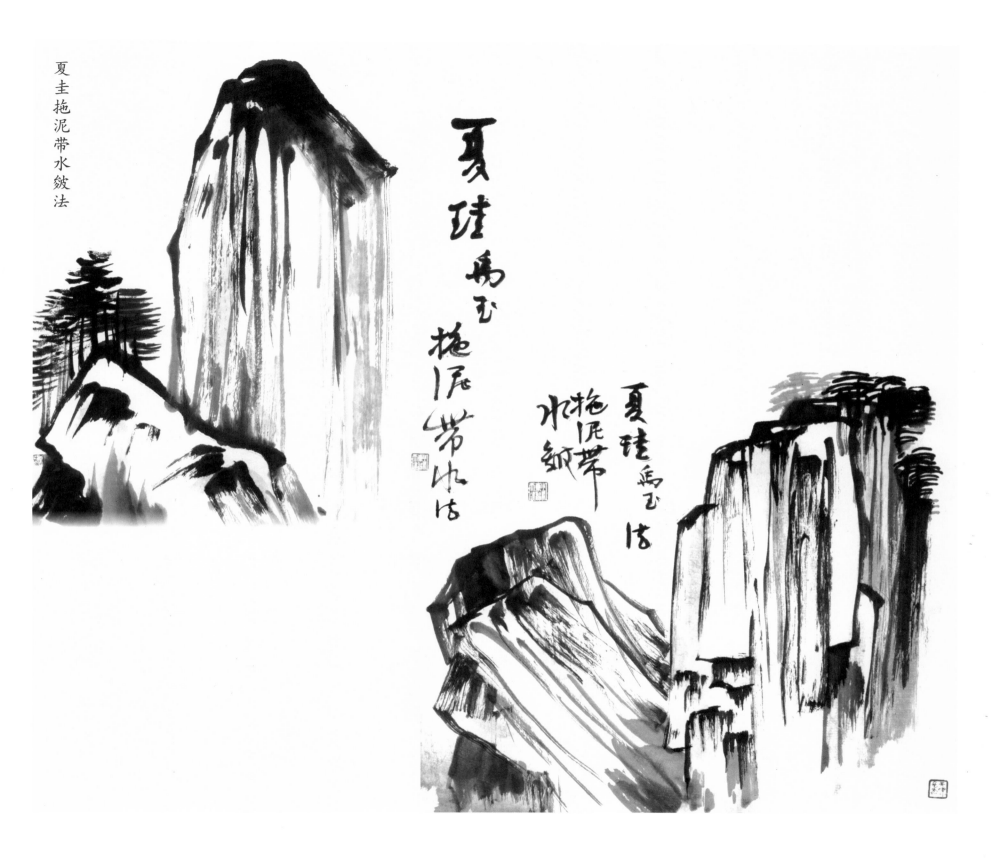

夏圭拖泥带水皴法

夏圭拖泥带水皴法：用清水在要画的山石位置上局部皴擦，潮润后用墨水勾皴山石轮廓，再用墨水加皴，用长锋狼毫中锋下笔，不能全部皴，要分出面来。干后再用较浓一点的墨水个别加皴，最后点苔、加树木。

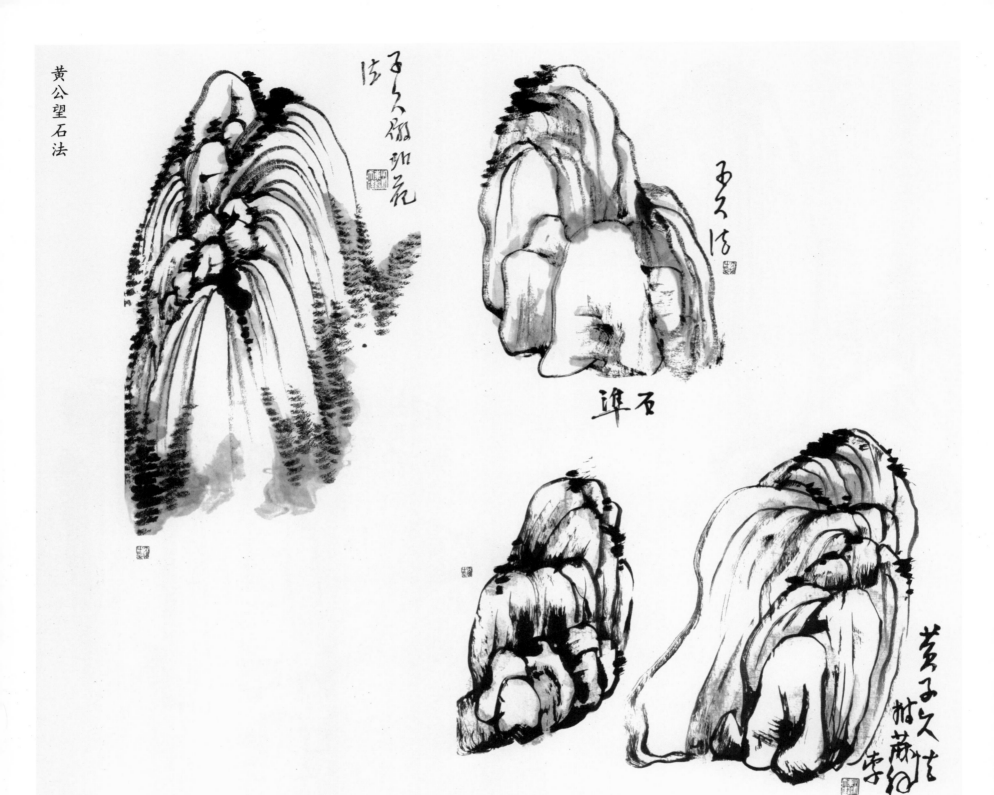

黄公望石法： 先用较小秃笔勾皴（这叫金刚杵又叫绵里针，是弹性中有力的笔势）。皴好后，在山石下边加横点，用笔横卧下点，点好后用淡墨水"破"。等干后再加皴，最后点苔。

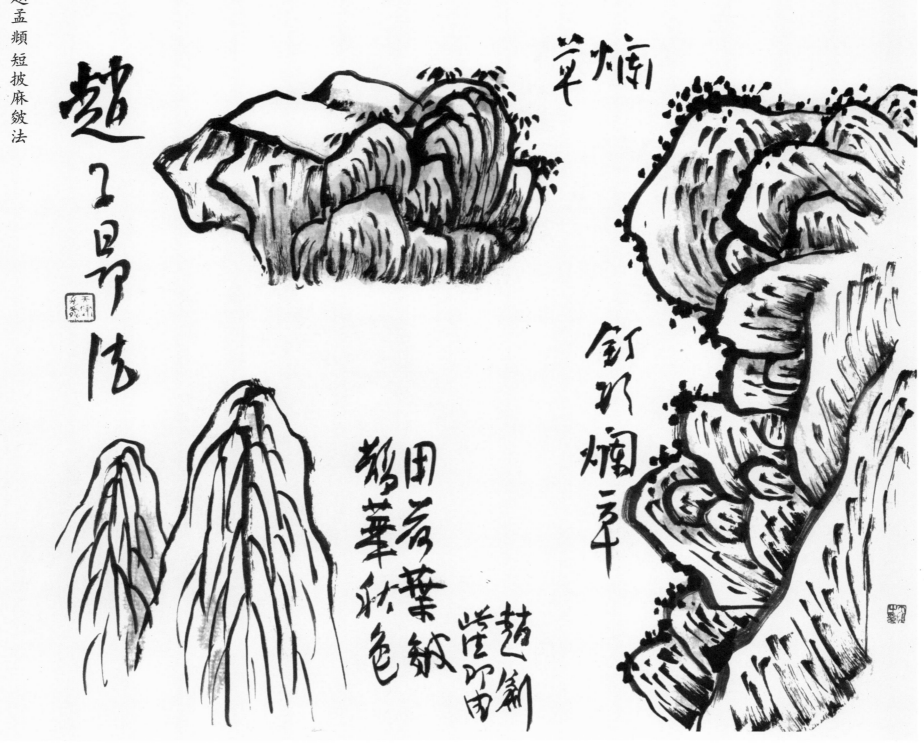

赵孟頫短披麻皴法：先勾山石框廓，在脉络凹处加皴，再用淡墨水"破"皴迹，第二次"破"时，凹处用淡墨水深一点。等干后加苔点。

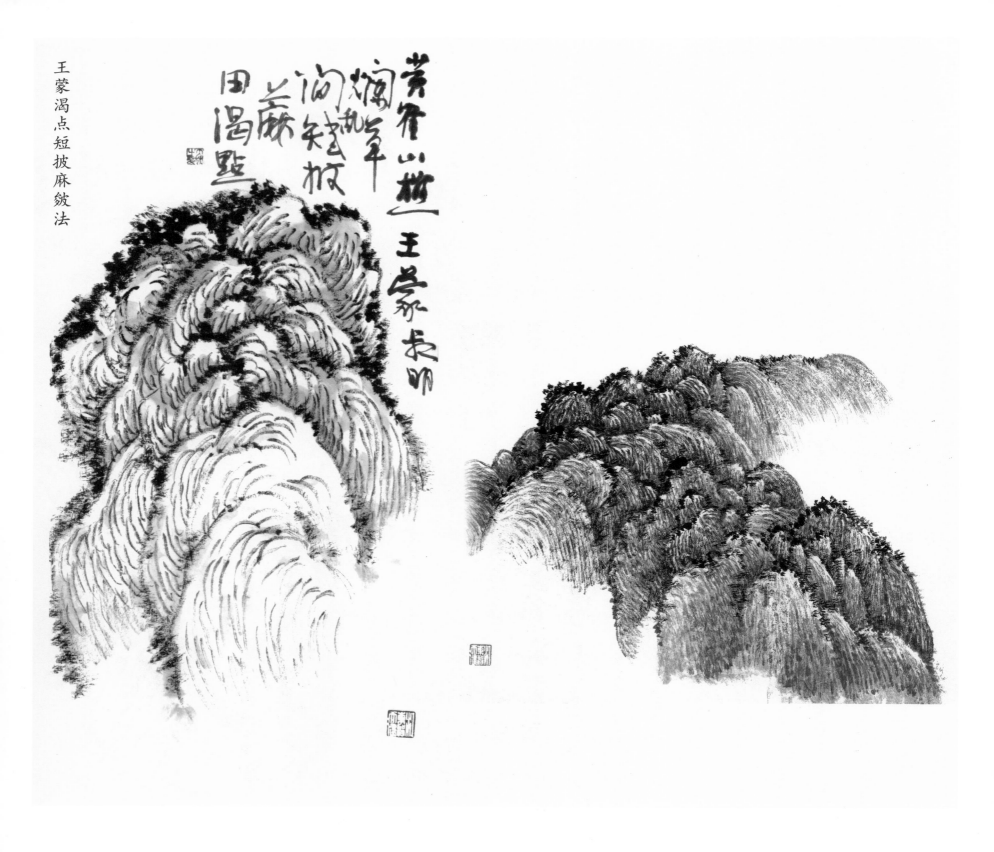

王蒙渴点短披麻皴法： 先勾山石框廓，加短披麻皴，用笔以直竖中锋，落笔要枯，皴好后用淡墨水"破"几次，在凹处加时，墨色须深一点。等干后，再用较浓一点的墨加皴，从上到下，墨色要有浓淡，皴好后加渴点。

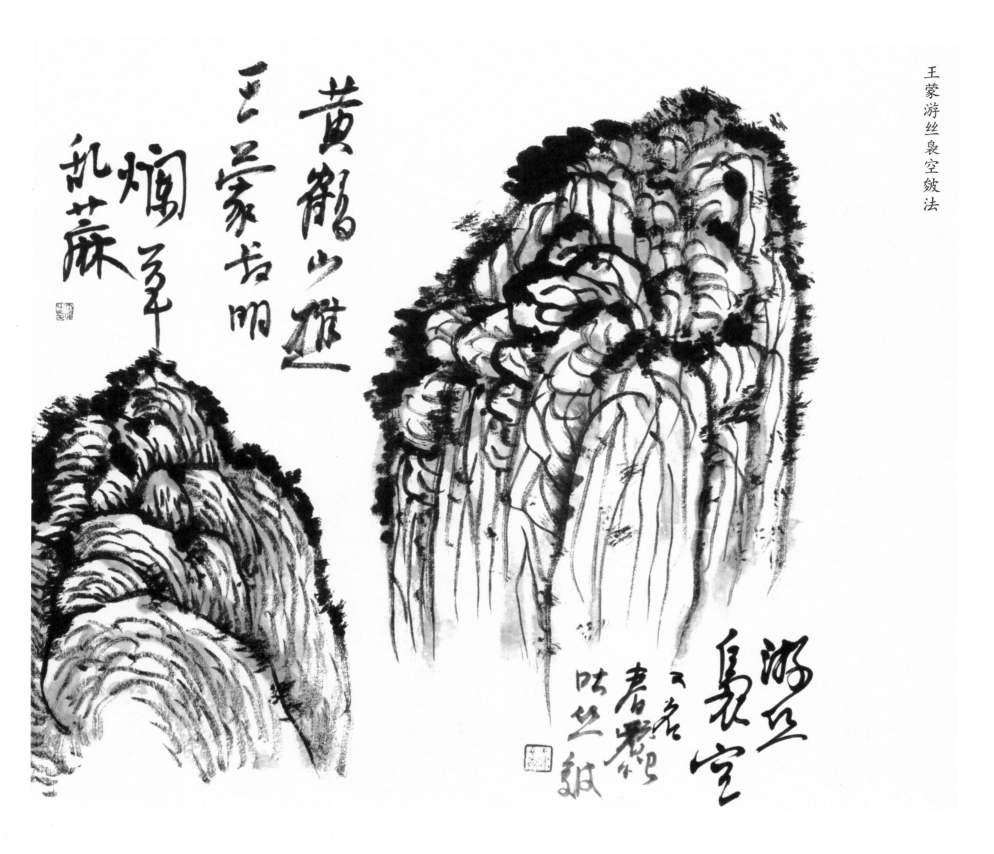

黄鹤山樵王蒙书法烂漫乱麻

游丝袅空一名书蜘吐丝网

王蒙游丝袅空皴法：先勾皴山框，略皴后再用淡墨水"破"凹处，山石下边反复加几次，"破"好后用较小笔加皴（在湿时加皴叫破网皴），再用淡墨水个别"破"。画远山，下笔要快。干后再用浓一点的墨加皴，注意不能乱。皴好后全部上淡墨水渲染，干后用浓淡墨加渴点。

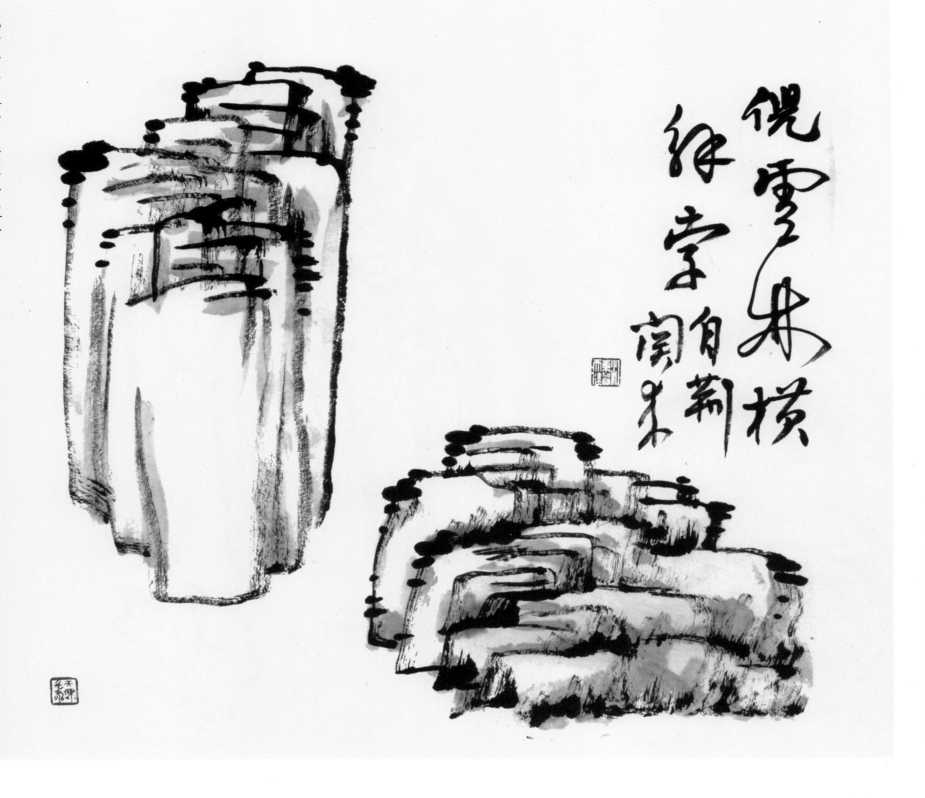

倪瓒折带皴法： 先连带勾皴，执笔横卧为主，勾折带皴要一气呵成。皴好后用淡墨水"破"，再画远山，干后加横点。

倪瓒横解索皴法： 先勾皴，执笔横卧为主，行笔忌光滑，而要毛一些、轻松一些，以显得逸气，连勾带皴需一气呵成。勾皴好后用淡墨水"破"，再画远山，干后加横点。

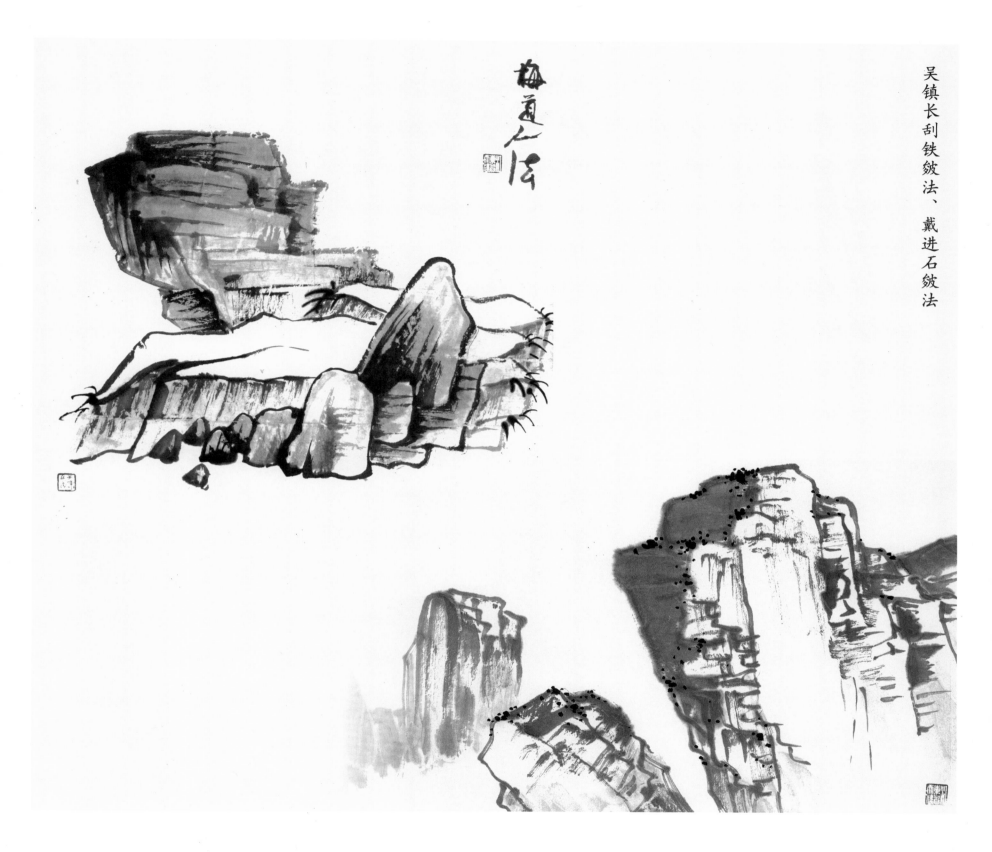

吴镇长刮铁皴法：用卧笔中锋勾山框，加以长刮铁皴。落笔从下刮上（用笔），皴好后用淡墨水"破"，反复几次，等干后加梅花大点（用笔含墨较湿）。

戴进石皴法：先从山石前面起笔，连勾带皴一气呵成，用笔以大斧劈小斧劈互用，须见笔有力。最后加点。

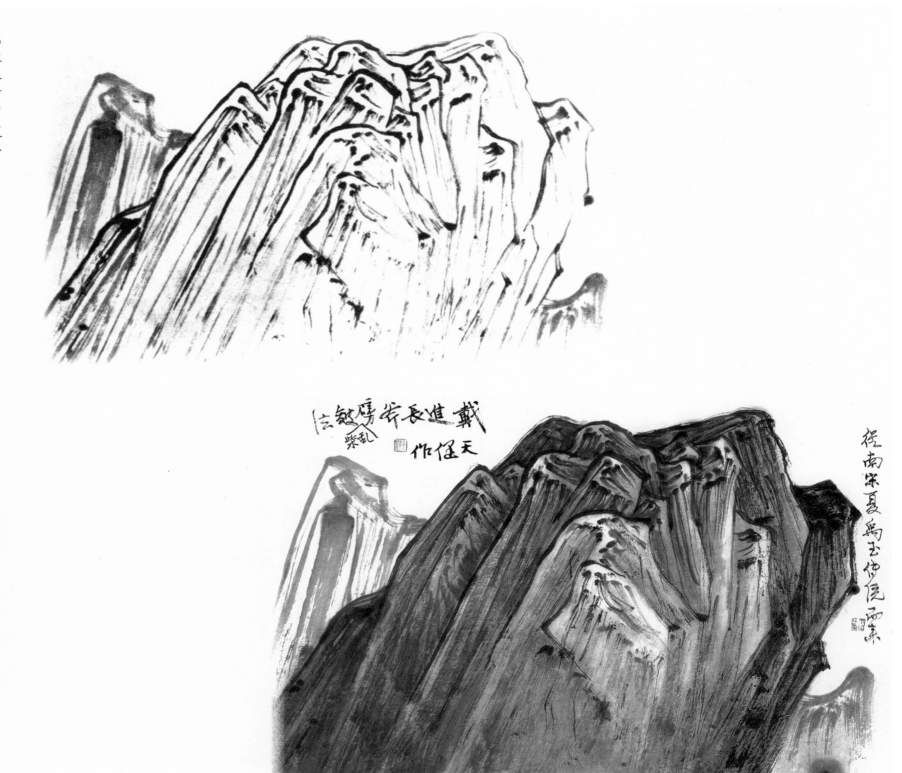

戴进长斧劈皴法：（上图）下笔时自前至后，连勾带皴一气完成，要笔笔见笔。（下图）用淡墨水"破"，反复几次，凹处加深一点，等干后用浓墨加皴，落笔要枯、毛。

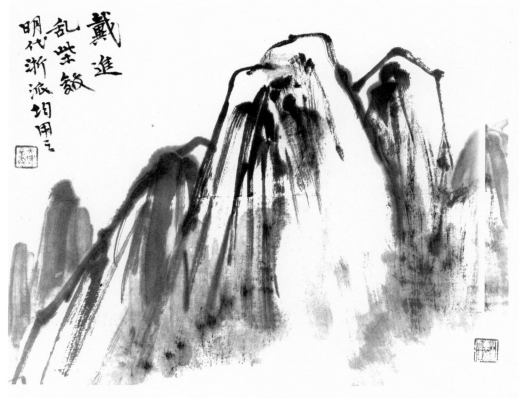

戴进
乱柴皴
明代浙派均用之

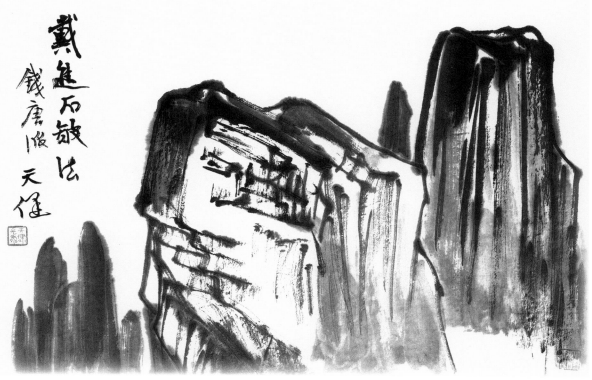

戴进石皴法
钱唐派
天健

戴进乱柴皴法：下笔时自前至后，连勾带皴一气完成。用淡墨水"破"，等干后用浓墨枯毛笔加皴。

戴进石皴法：此法同长斧劈皴法。下笔时自前至后，连勾带皴一气完成，注意笔笔见笔。用淡墨水反复几次"破"，凹处加深，等干后用浓墨加皴，落笔要枯、毛。

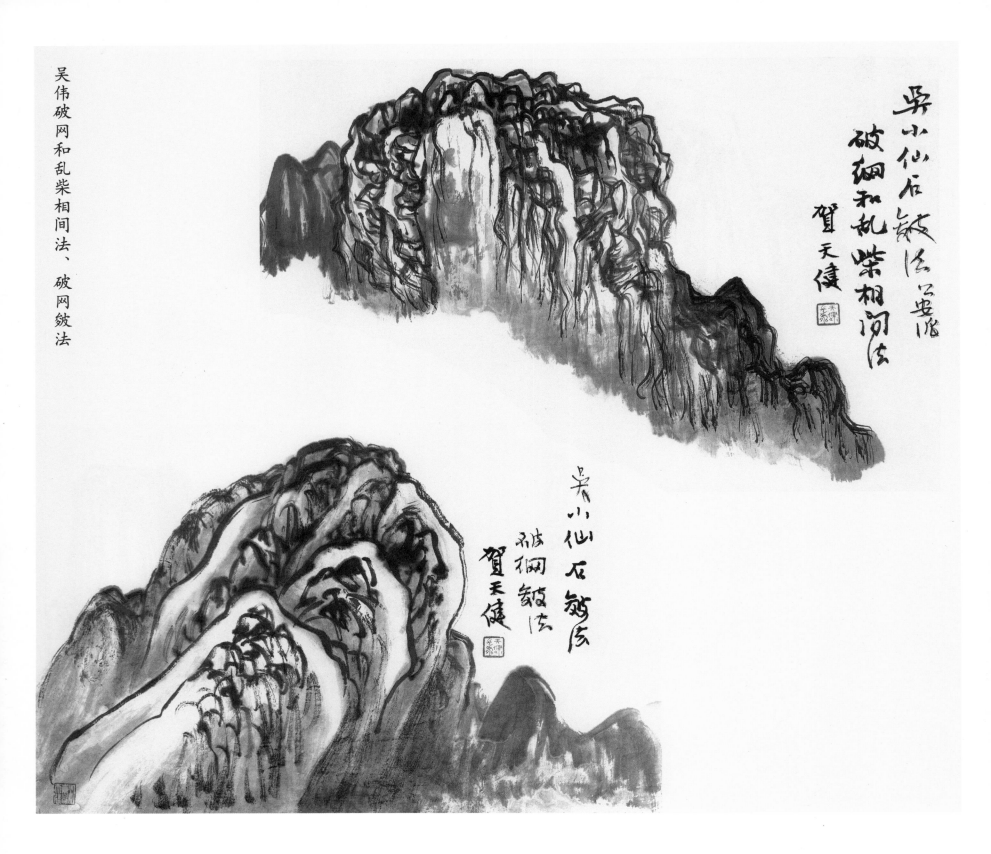

吴伟破网和乱柴相间法、破网皴法

吴小仙石皴法公安派
破绸和乱柴相间法
贺天健

吴小仙石皴法
破绸皴法
贺天健

吴伟破网和乱柴相间法： 卧笔中锋，连勾带皴，用淡墨水"破"，干后用小笔，浓淡墨相间加皴，皴后再用淡墨水"破"凹处。干后用浓墨个别加皴提醒，再用淡墨水"破"于未干的墨线上。

吴伟破网皴法示范： 同样用卧笔中锋连勾带皴一起画，先画主山，用淡墨水反复几次"破"，干后用小笔、浓淡墨相间加皴，皴后再用淡墨水"破"凹处。干后用浓墨个别再加皴，最后用淡墨水"破"在未干透的墨线上。

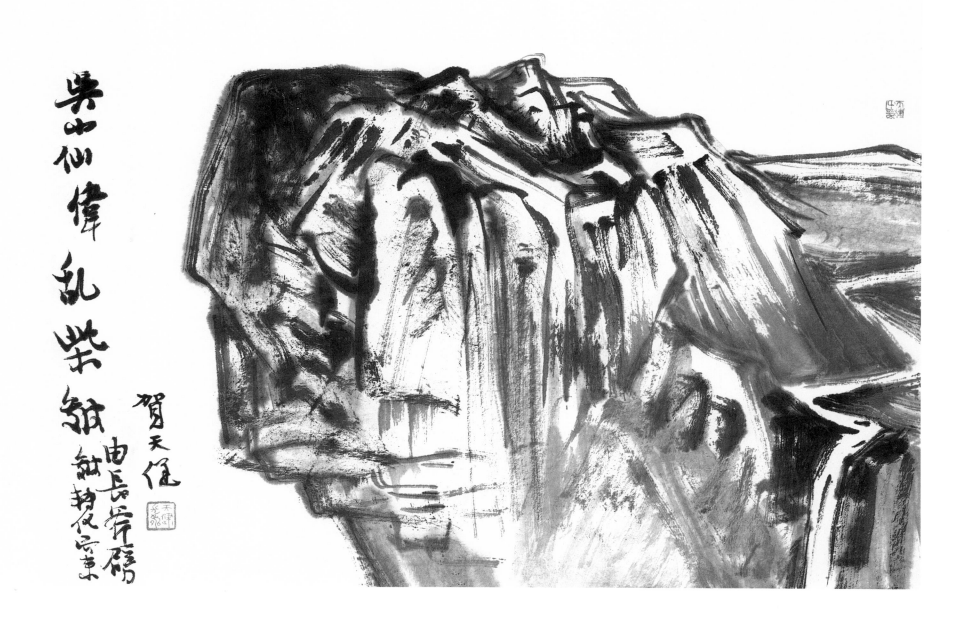

吴山仙伟乱柴皴 贺天健 由长斧劈 解索复用

吴伟乱柴皴法：用直竖中锋、卧笔中锋连勾带皴，以长斧劈、解索互用，浓浓淡淡一气呵成。

沈周石法

沈石田啟南

沈石田

沈周石法：先勾皴山石，用大笔画远山，用淡墨水"破"凹处，再用稍浓墨个别加勾皴。等干后加苔点。多以秃笔写出，中锋、侧锋兼用，笔力刚劲。皴法多为短披麻，用笔带有短斧痕，笔笔交待清楚，给人以苍劲厚实之感。

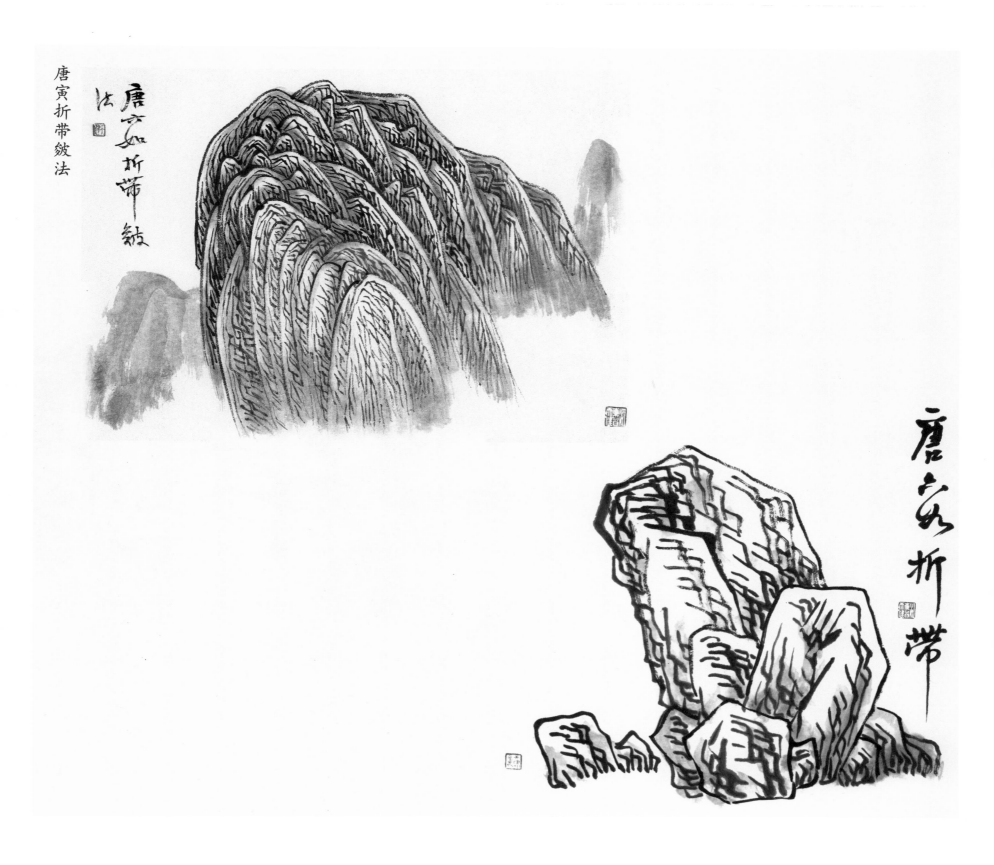

唐寅折带皴法：先用尖笔勾框，再加皴，注意大带小，皴好后用淡墨"破"。"破"要有层次，使之有立体感。再画远山。

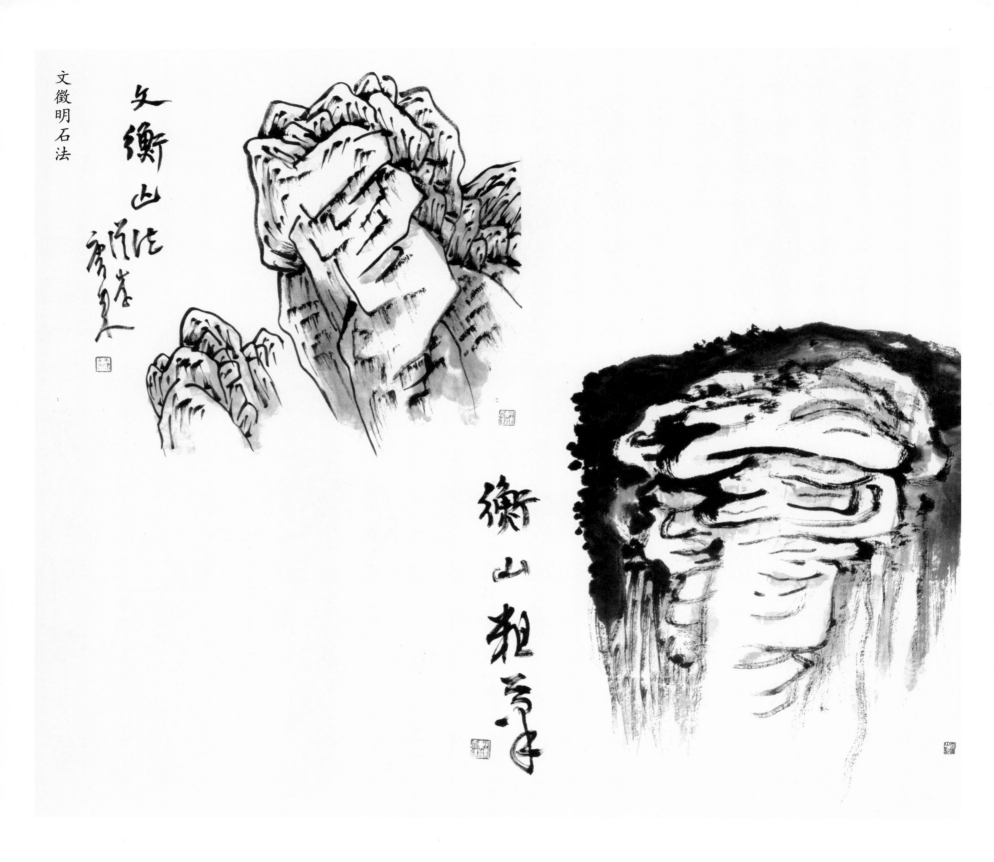

文徵明石法：先用直注中锋勾山石框廓，勾时要注意勾出山石的前后面，才能体现山石的圆厚。完后用卧笔侧峰加马牙、刮铁、钉头皴。注意，如马牙皴下笔要齐整，刮铁皴下笔长短不能齐，刮铁皴多用笔自上而下，少部分是自下而上，用笔互相呼应，上下结合，互相补充。皴好后用淡墨破，多加几次，凹处加时，淡墨可稍浓一点。文徵明粗笔一路，也取自李唐小斧劈皴法。但更具写意性，书法意较浓。

董其昌石法

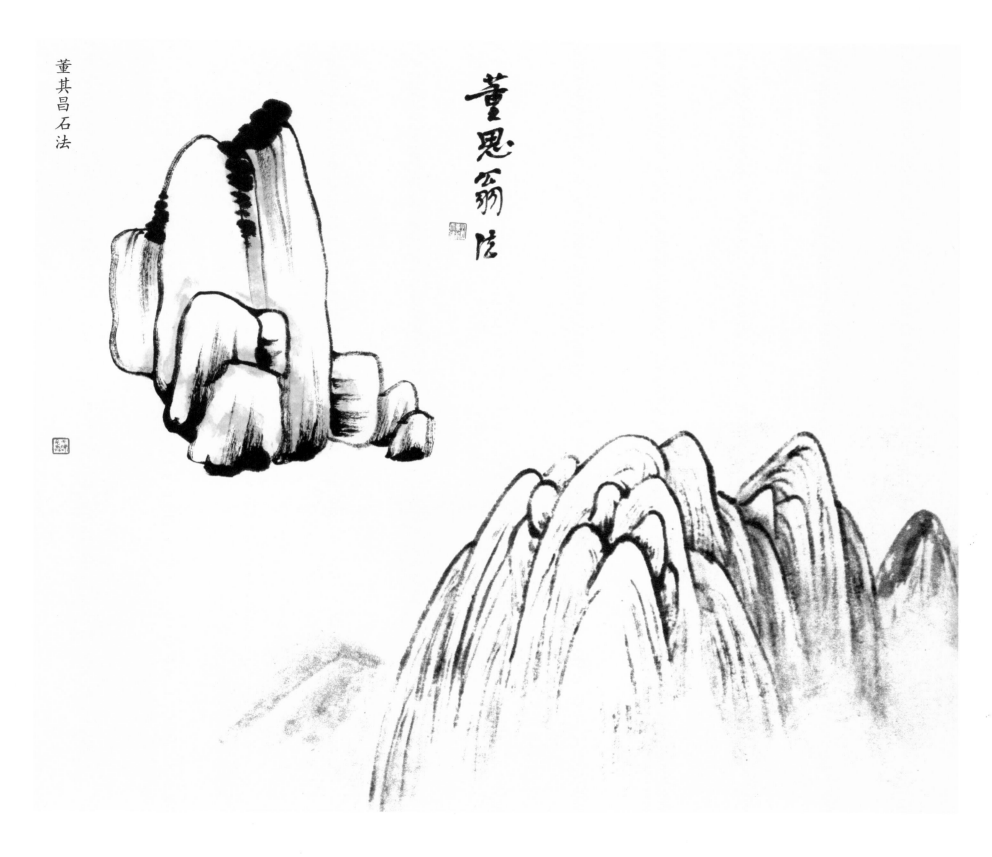

董思翁法

董其昌石法：先勾山框，后略加披麻皴，再用淡墨水"破"，个别地方须反复加。等干后加浑点（要湿淋淋、淡点），再个别加皴，继以淡墨水"破"。干后再用浓墨加浑点，笔迹要显露出来，最后山顶加横点（先浓点后淡点）。

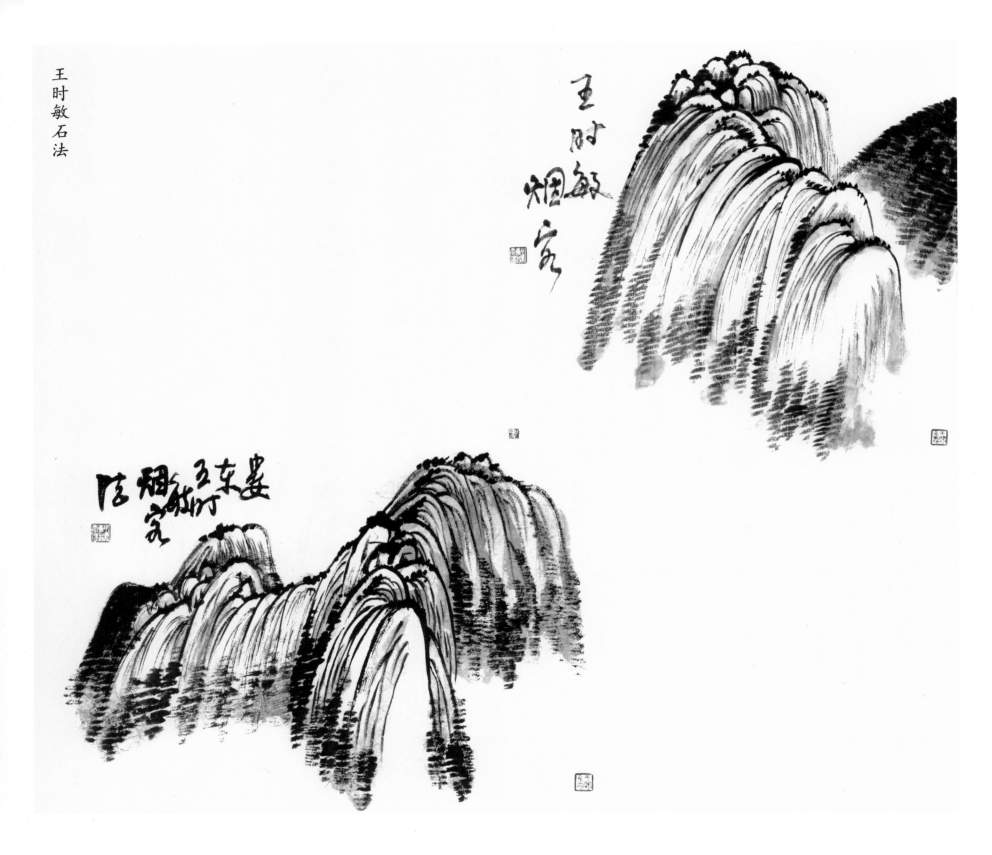

王时敏石法：先勾山框，再加披麻皴，用笔要干些，皴好后用淡墨水"破"脉络凹处，反复加几次，画远山。等干后加皴，加横浑点，再用淡墨水"破"。干后继加皴，用笔要枯、毛、松。皴好后加横点，加时注意要有枯有湿，最后点苔。

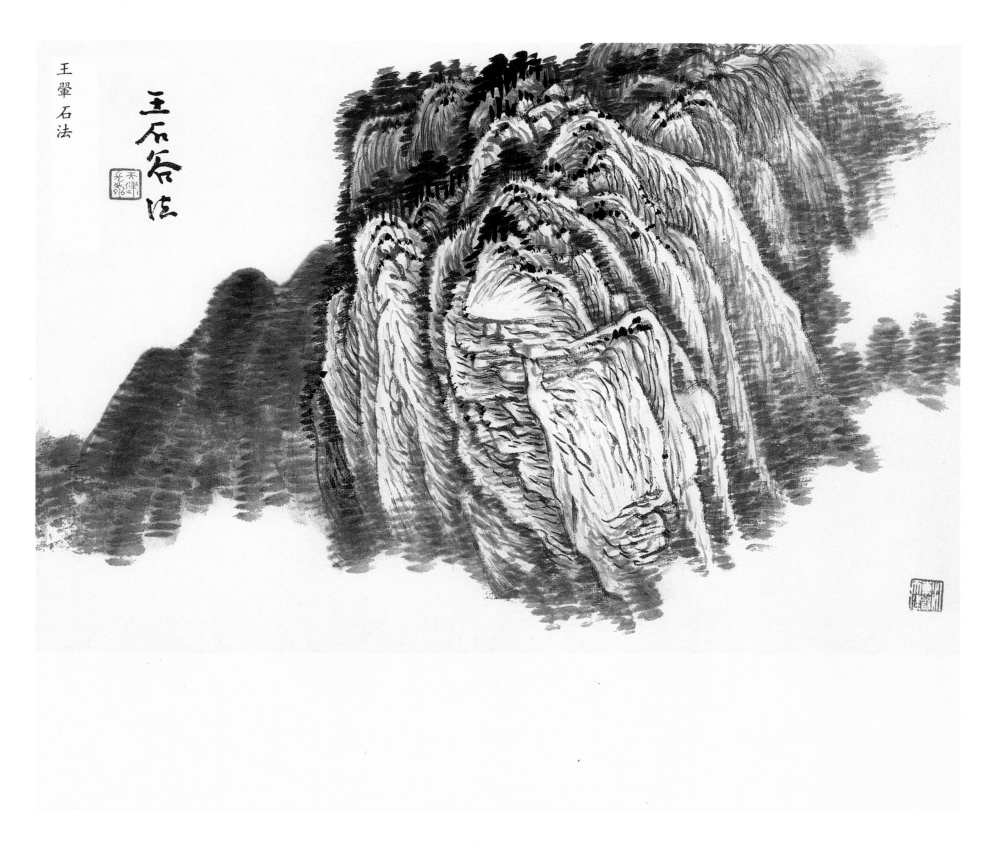

王翚石法

王翚石法： 先勾山框，再加短披麻皴，略皴好后用淡墨水"破"凹处，反复加几次，用淡墨水画远山。干后再用深一点的墨加皴，加横浑点，加山顶小树，加远山，要见笔，有浓淡，有韵，再用淡墨水"破"。干后复用浓墨加山框，加皴，注意是个别加，用笔要枯，山顶再加深浓点，小树周围加淡点，树点好后，再加横浑点，最后加苔点。

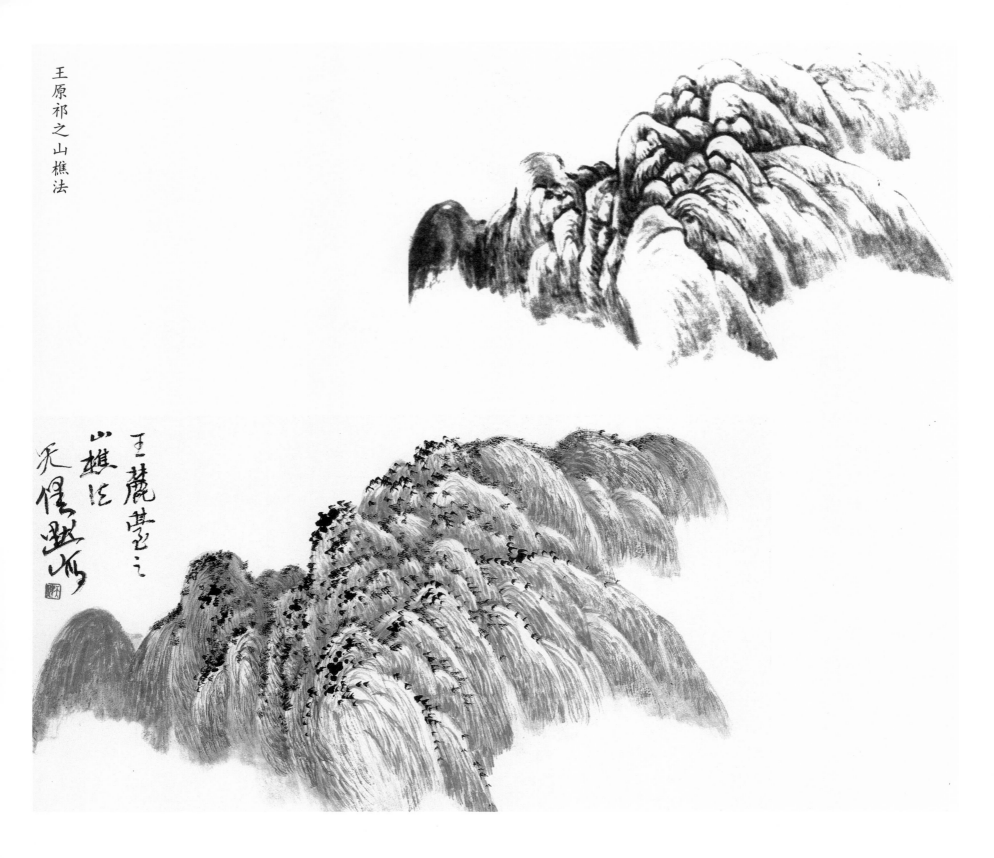

王原祁之山樵法：先勾山框廓，再加皴，下笔要有枯、湿，皴好后用淡墨水"破"凹处，反复加几次。干后再加皴，下笔要枯、毛，皴好后再用淡墨水"破"，最后加渴点。

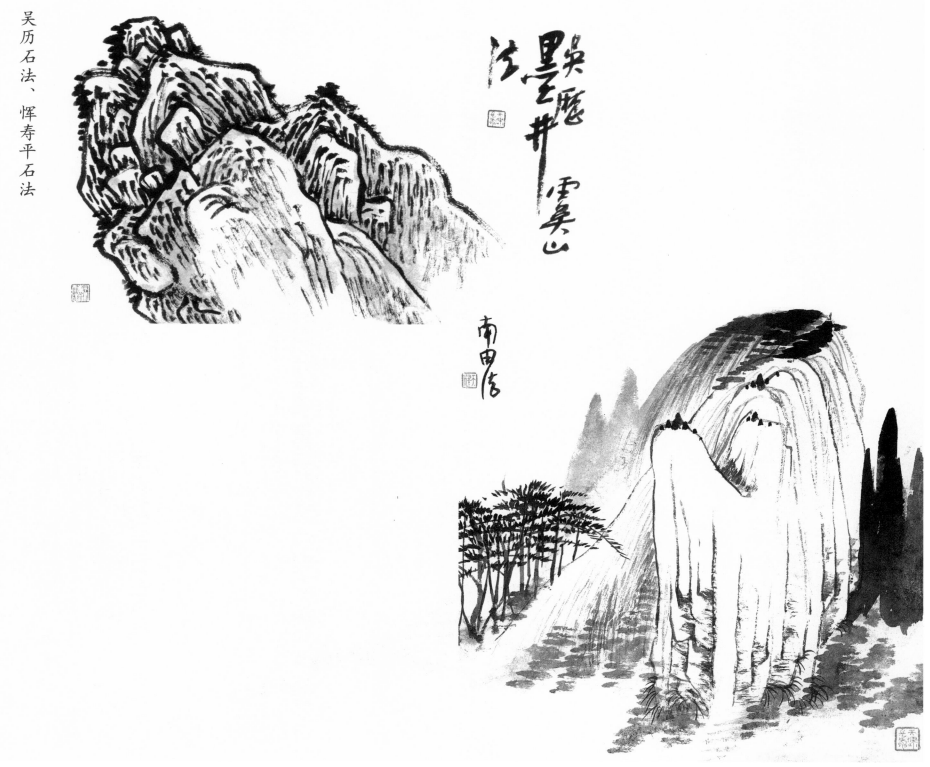

吴历石法：先勾山框廓后，再加豆瓣、雨点皴，用笔要枯且毛，最后点苔。

恽寿平石法：先勾山框，加披麻皴，再在山下边、山顶加点，用淡墨水"破"阴面，画远山，后加苔点（注意用墨要有秀气）。

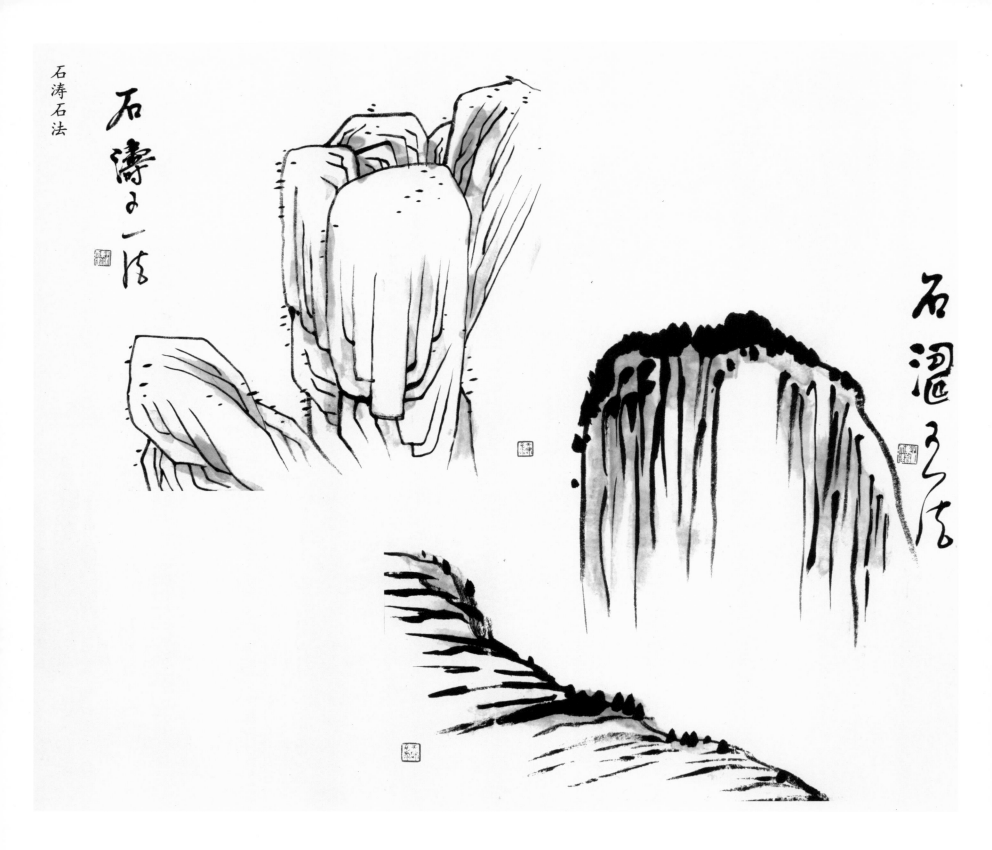

石涛石法：（上图）下笔须有力，连勾带皴，浓淡干湿一气呵成。再在凹处"破"淡墨水，画远山，干后加浓点。（下图）同样下笔须健劲，勾皴一气呵成，浓淡干湿互间。

渐江

渐江法

弘仁石法：从倪瓒的折带皴中变化而来的，变化在于：一、勾勒多，皴擦少；二、结构富有装饰味。多用侧锋，行笔要求方瘦挺峭，不能拖泥带水。常以个字、介字点作苔，偶尔也袭用倪氏扁横点。

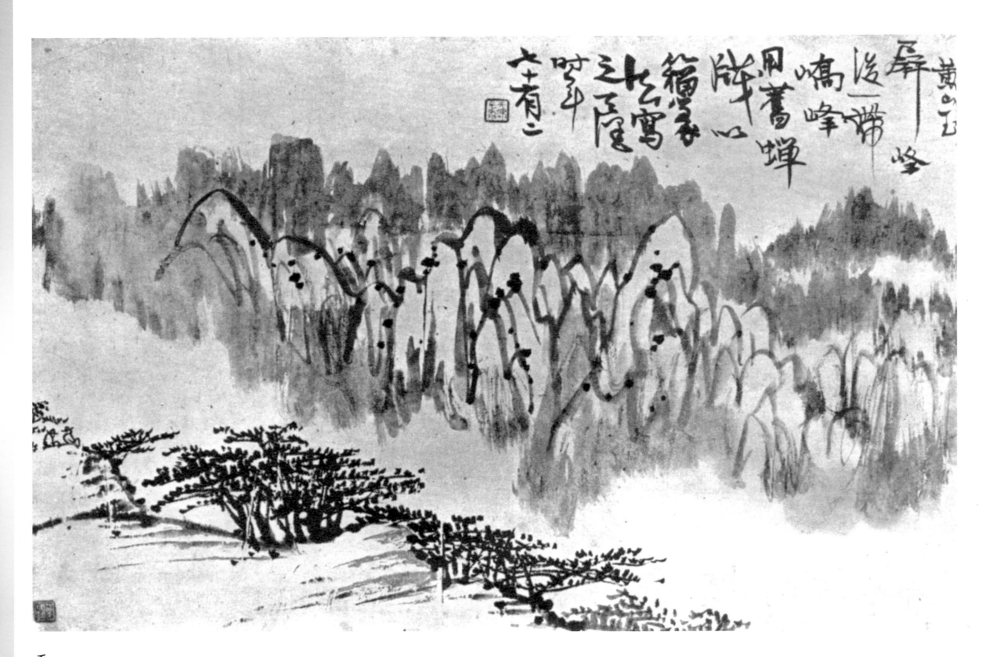

玉屏峰后一带

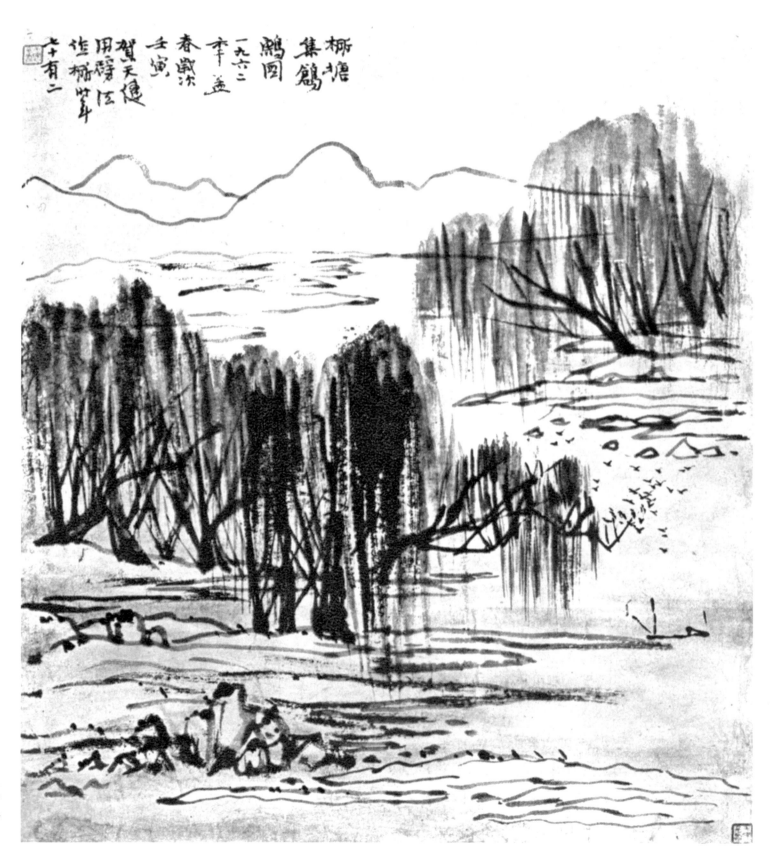

柳塘集鸽鹩图

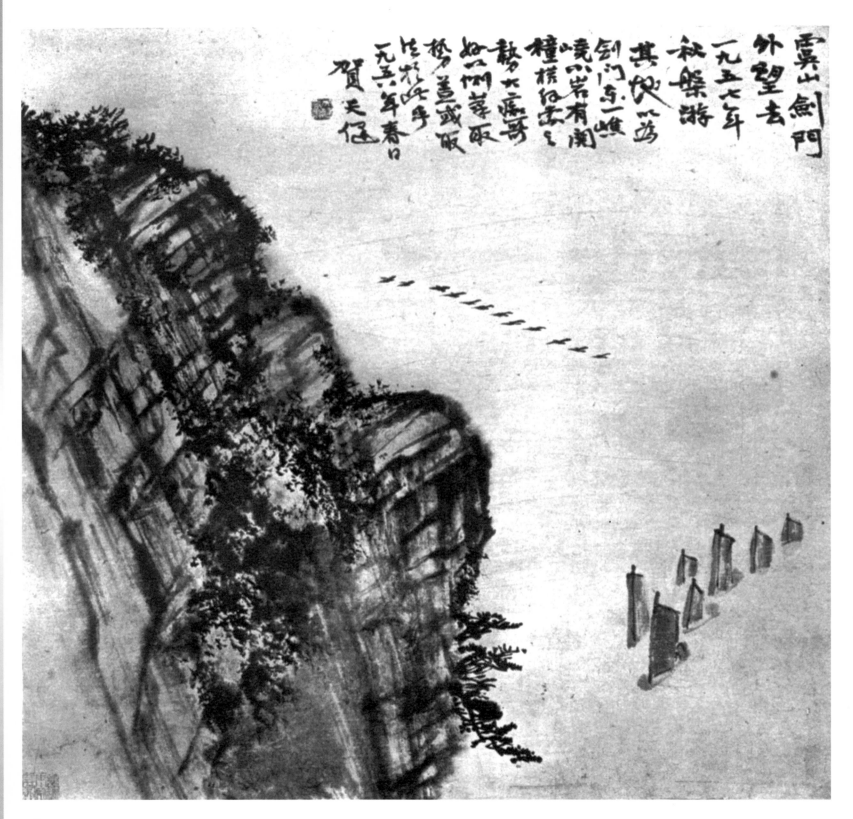

雲山劍門外望去
一九五七年秋探游
其地以為
劍門東一峰
峻以岩有闢
種橫絕壑之
勢大底與
如剛莽取
梦盖或取
生於此手
一九六二年春日
賀天健

虞山劍門

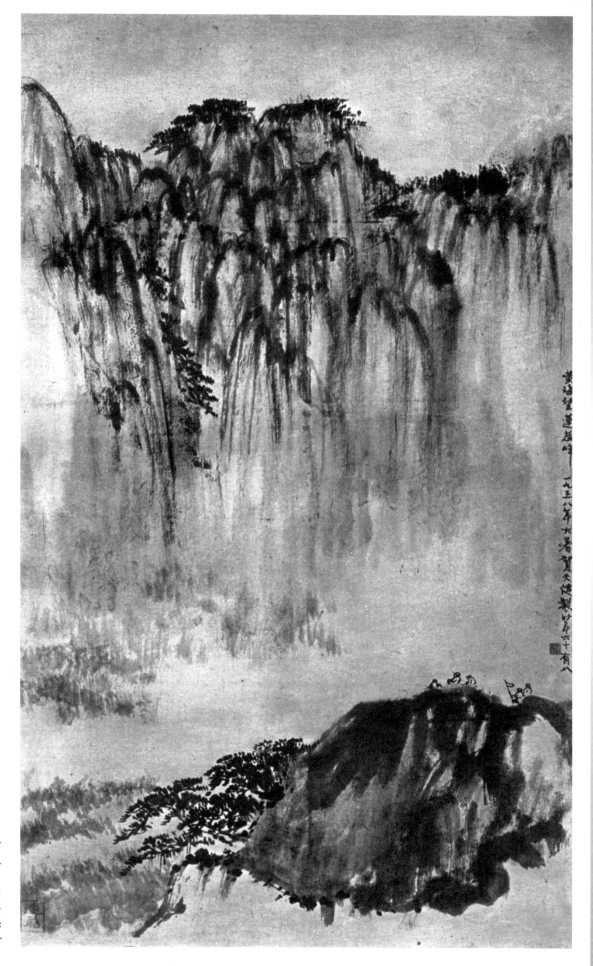

黄海望莲蕊峰

江鄉漁市圖 癸酉夏日賀天健寫
鎮江金山下所見

64

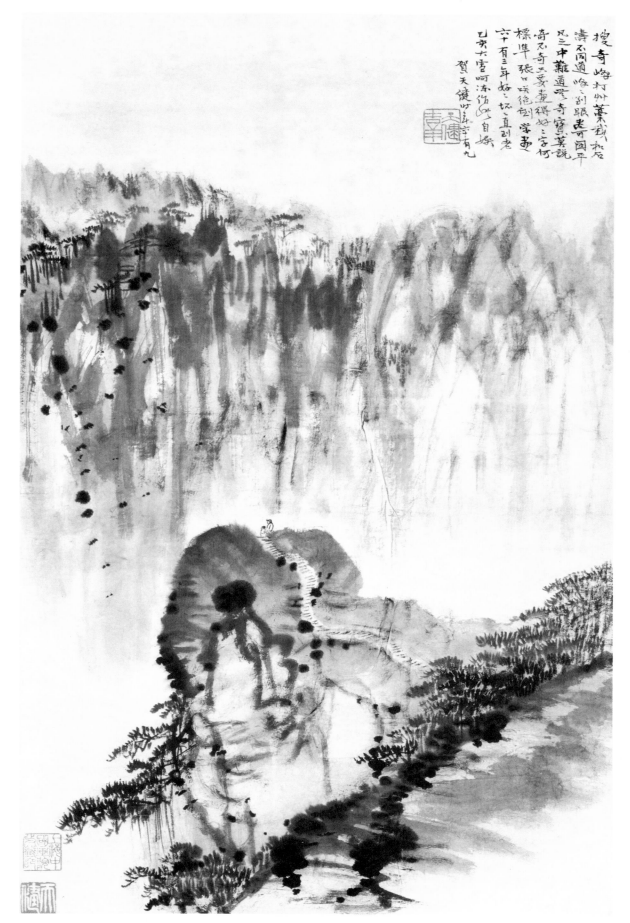

搜奇峰打草稿

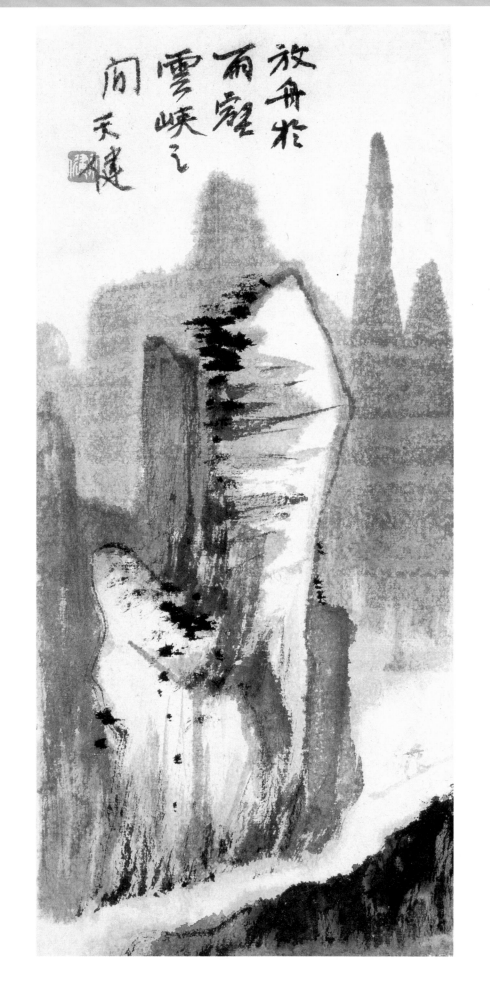

放舟於
兩壁
雲峽之
間
天建

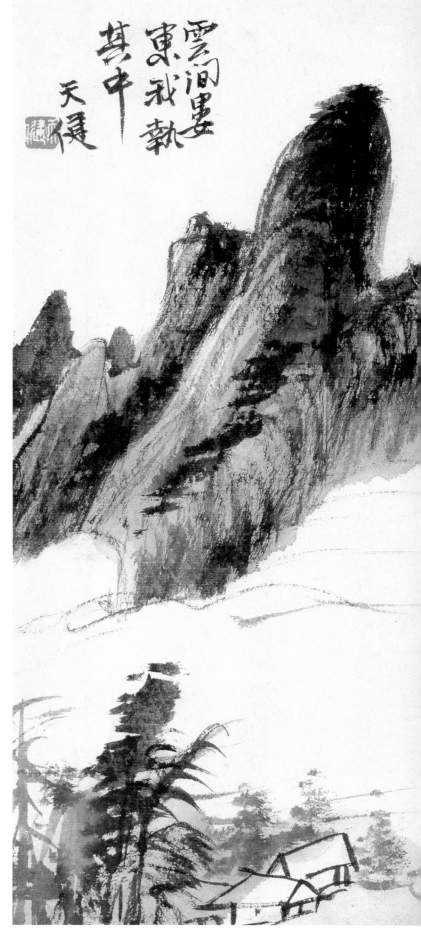

雲滔處
東我執
其中
天建

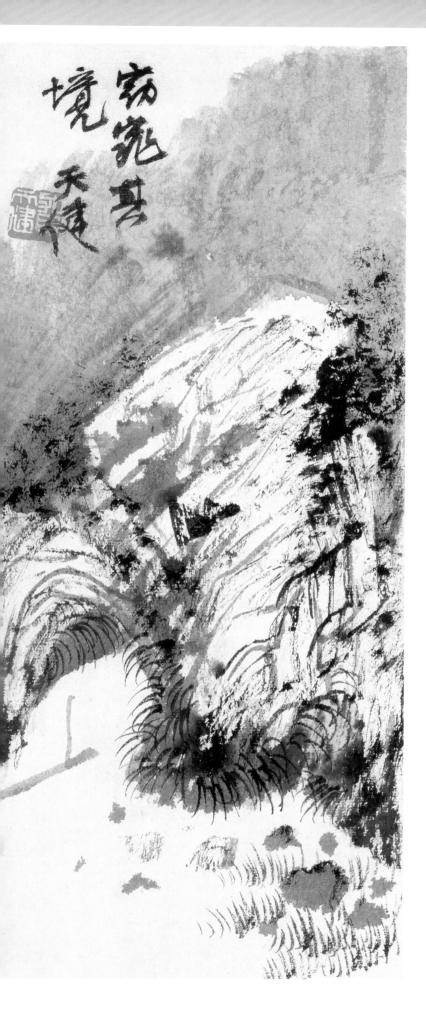

窈窕其境 天建

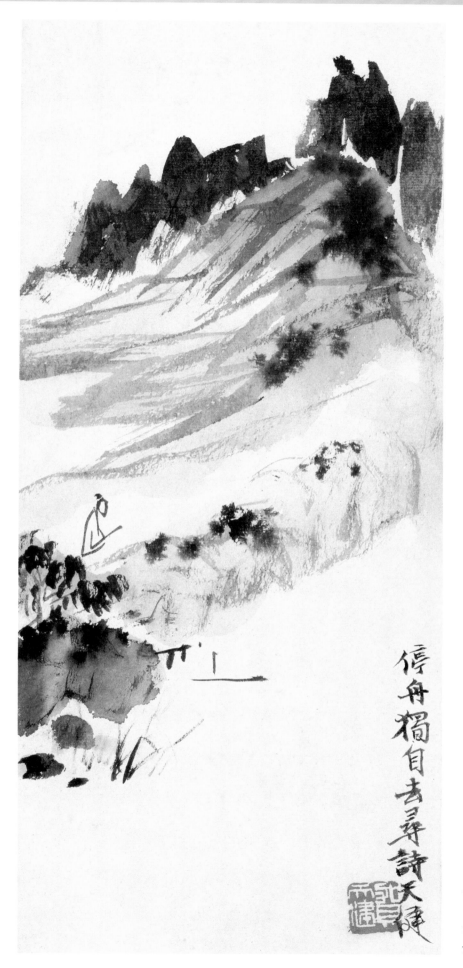

停舟獨自去尋詩 天建

水墨山水册

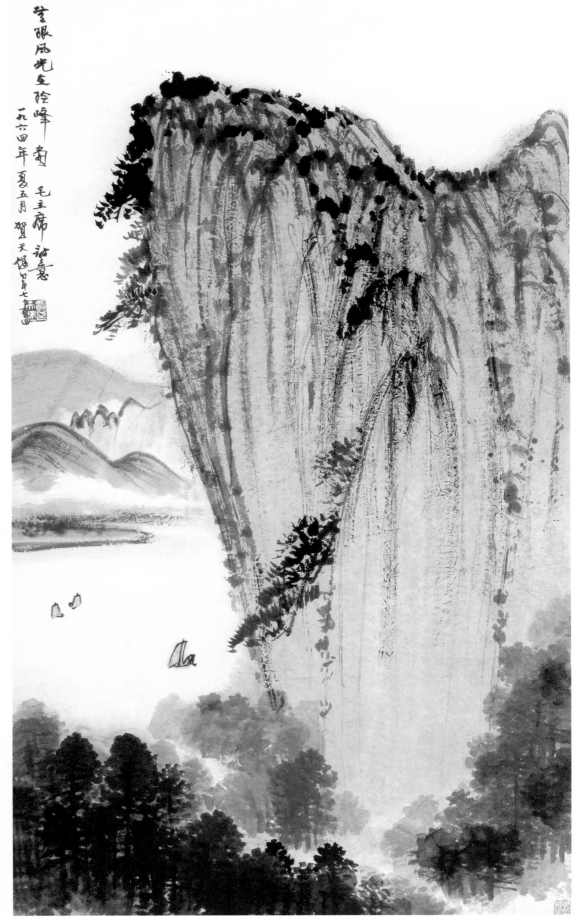

望眼风光在险峰 题 毛主席诗意
一九六四年夏五月 贺天健七
十有七

惯造化万物黄岳与荆关
公麻一九六三年岁次辛丑冬为上海出
江东贺天健并题

无限风光在险峰

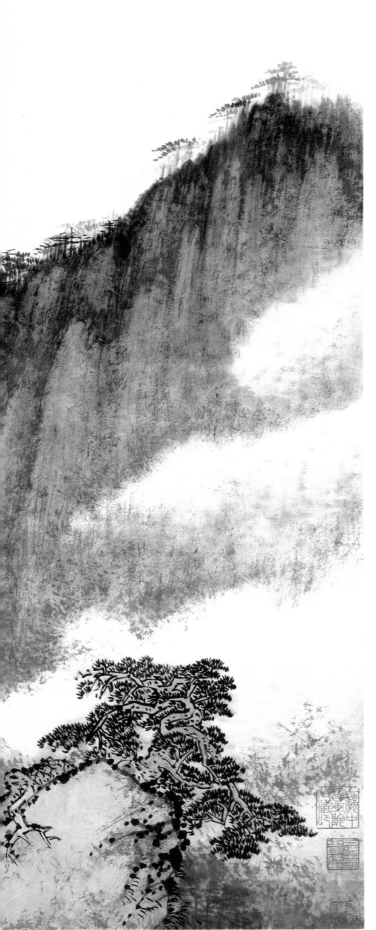

黃山天都峰

北固山甘露寺
其地為京口最勝處所謂第一江山也
一九五八年歲次戊戌清明日 賀天健寫此年
六十有八在吳淞江上

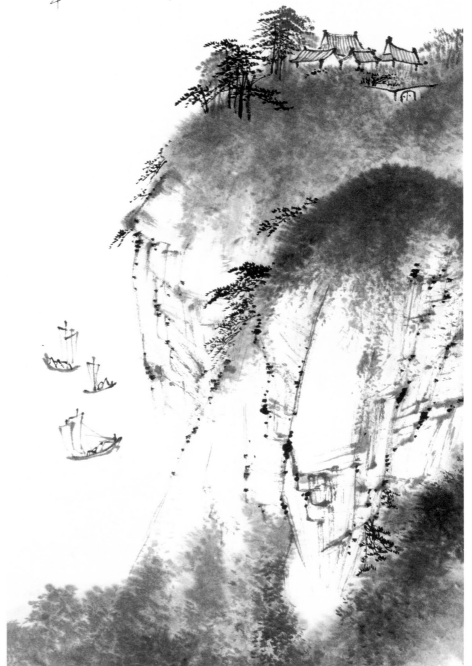

北固山甘露寺

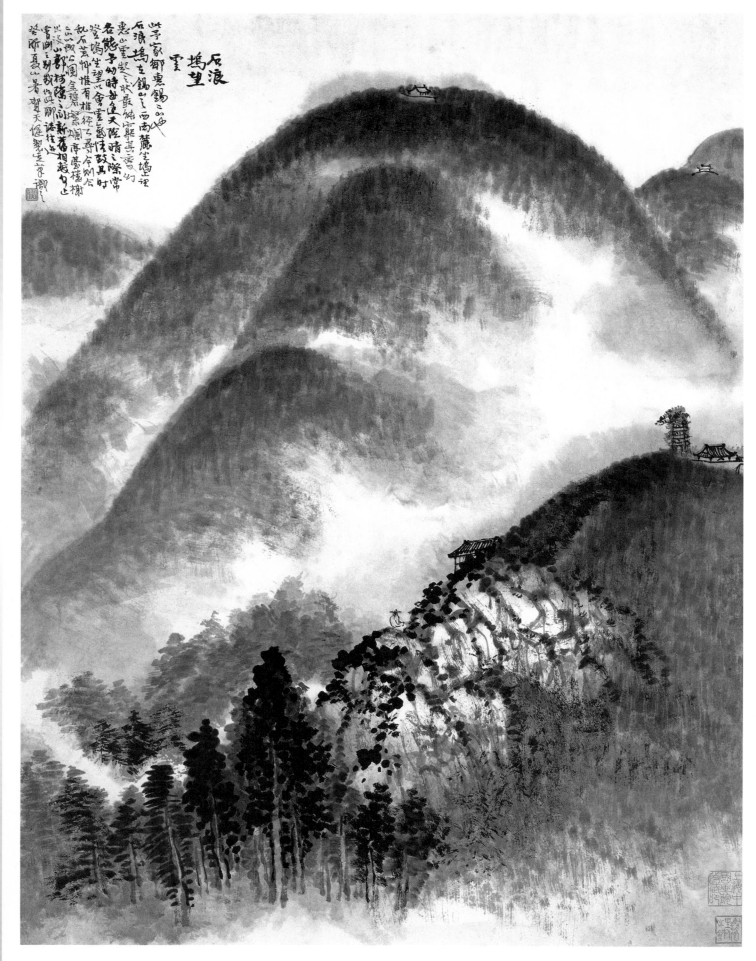

石浪
坞生
云

石浪坞望云

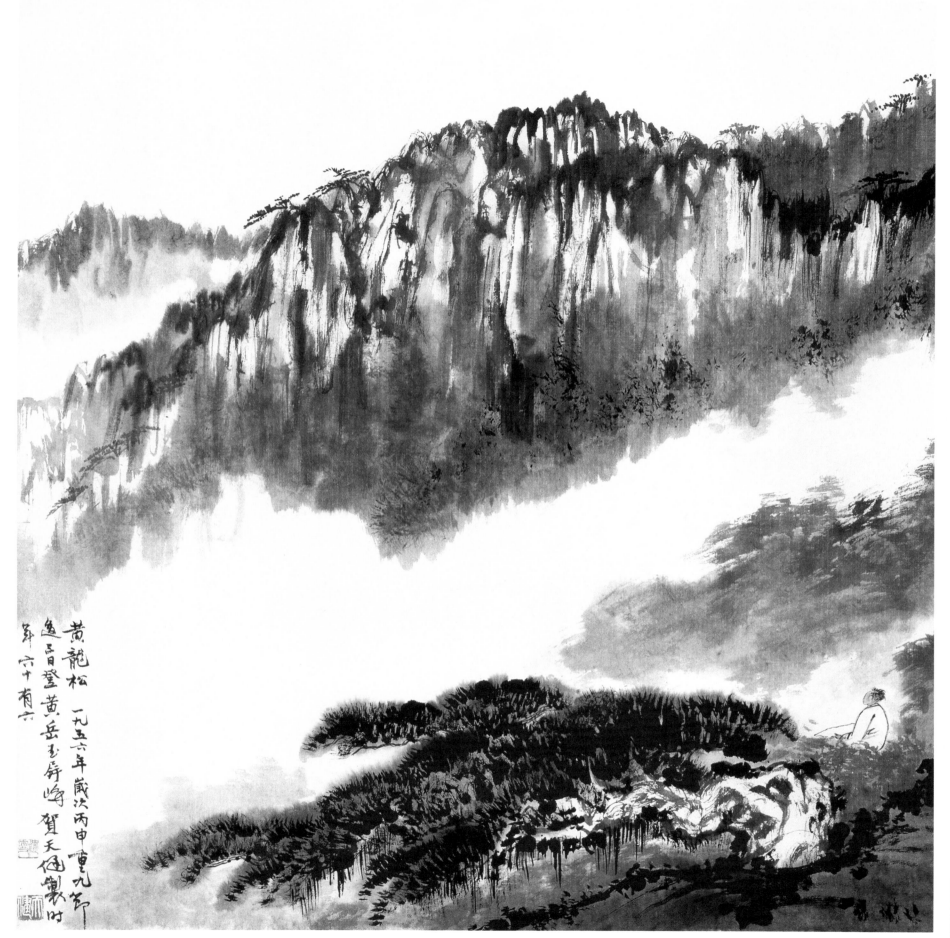

黄龍松 一九五六年歲次丙申重九節
逸昌登黃岳玉屏峰 賀天健製時
年六十有六

黄龙松

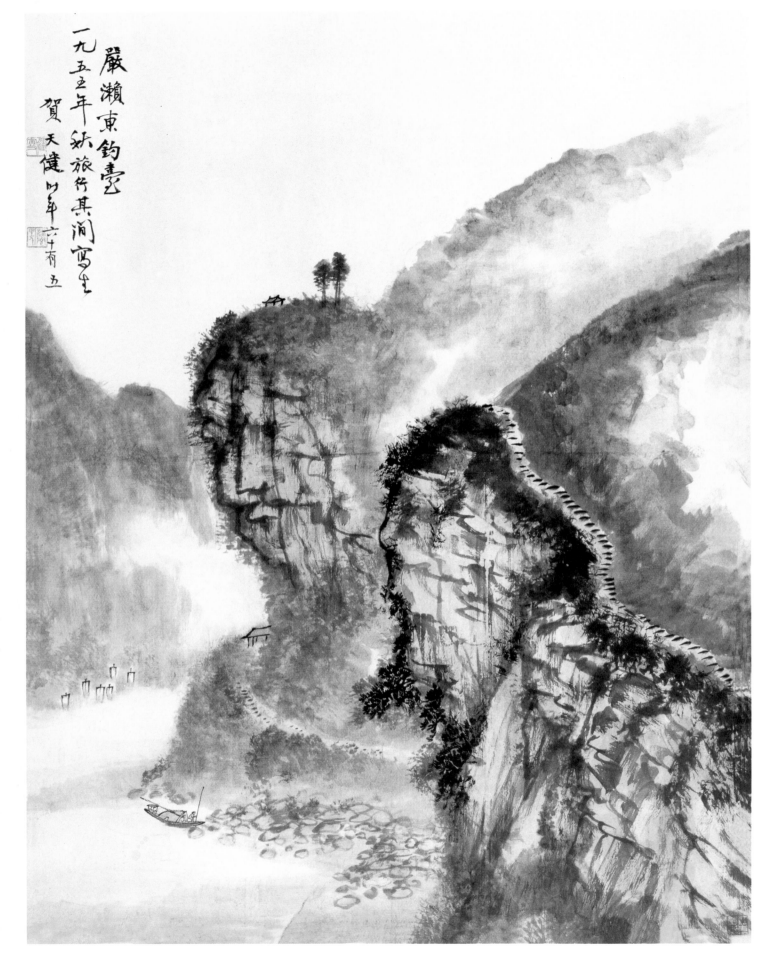

嚴瀨東釣臺
一九五五年秋旅行其間寫生
賀天健以年定有五

严濑东钓台

72

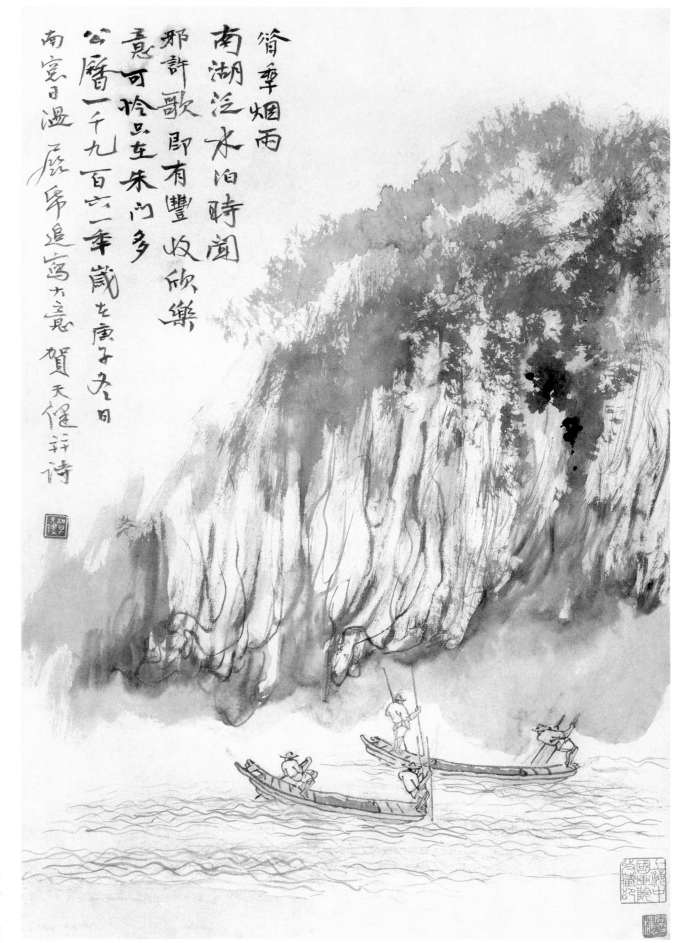

翁牶烟雨
南湖泛水泊時聞
那許歌郎有豐收欣樂
意可憐只左朱門多
公曆一千九百六二年歲在庚子冬日
南宏日溫臟峯追寫大意 賀天健詩

烟雨南湖

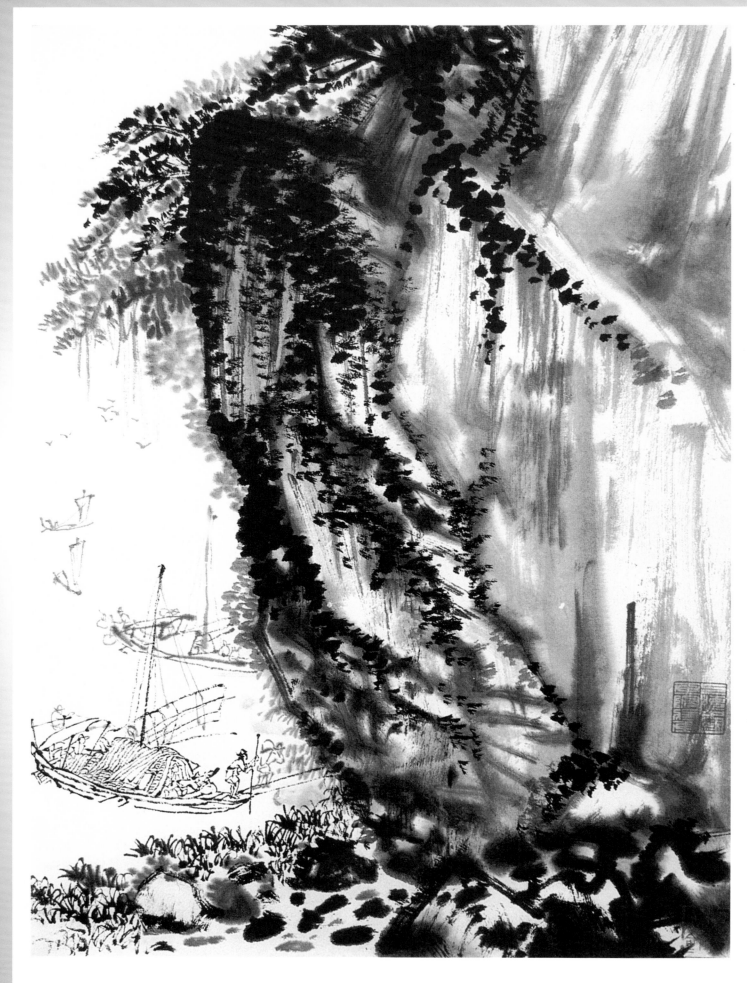

罱泥图

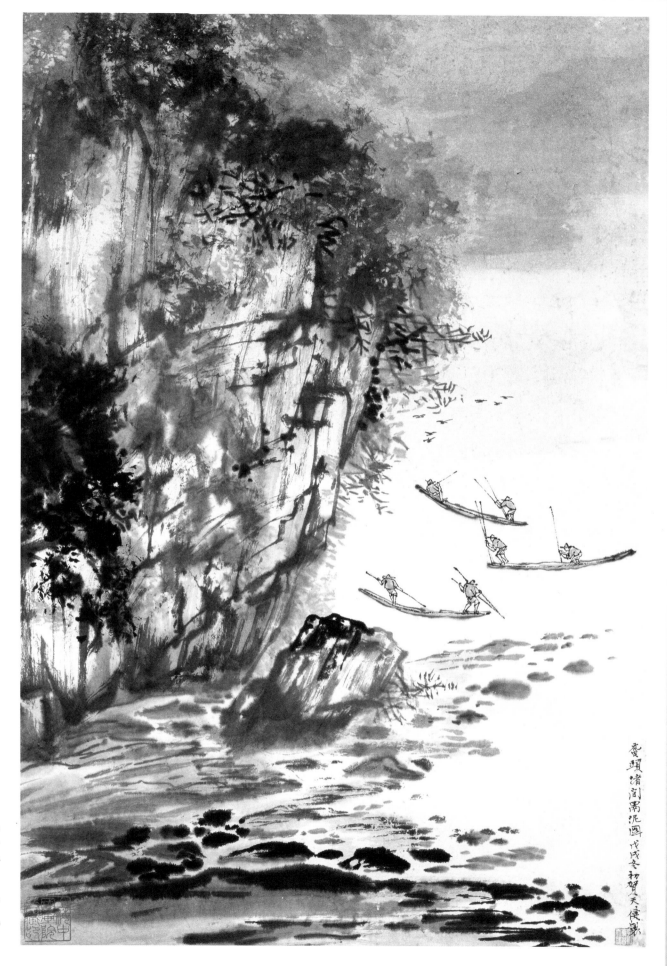

鼋头渚间雺泥图

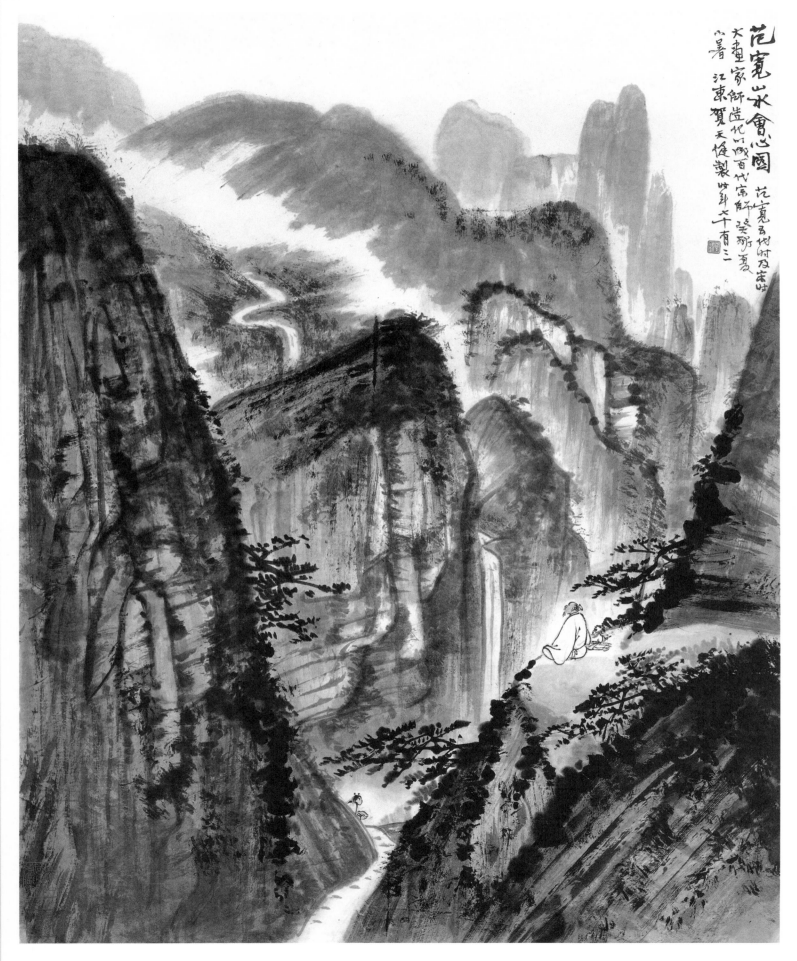

范宽山水会心图